零基礎配色學

1456 組好感色範例，秒速解決你的配色困擾！

ingectar-e 著　黃筱涵 譯

suncolor
三采文化

TROPICAL
BEACH
Opening
Party

EVENT INFO
www.makitapark.com

POINT UP
Campaign

POINT×5 3.9wed-3.20sun
新規施術ご予約でポイント5倍付与

Beauty Salon
BRETHU

TICKET
TEXTILE EXHIBITION

BREEZE

2022
NEW MODEL

>>>

COLOR
PINK
BLUE
GREEN

NOW ON SALE

http://www.freedom.breeze/

Welcome
to our
Wedding
May 8th, 2022

Takuya
&
Misaki

lifestyle magazine
COOH

take free

no.
4

topic
花のある暮らし

SO HAPPY !
THANK
YOU
for coming
TODAY

2022

ings

URUSHI
FES
2022
漆器祭

5.7sat·8sun

前言

想提出成功設計，卻難以決定配色，
總是花了大把時間在選色上，迷惘得不得了。

今時今日，設計已經非常貼近生活，
相信苦於配色的人也很多吧？
但是配色並不是件難事。

本書所有設計都只用到三色，
即使只有三色，也能表現出絕佳品味。

正因為只有三色，所以簡單好處理，
一看就懂，馬上實現。
只要理解三色搭配技巧，
任誰都能輕易打造好品味。

本書將介紹各式各樣的配色與主題，
包括自然、流行、四季、日本風、商務等。

不必動用到大量色彩也無妨，
首先就從三色開始搭配吧。

ingectar-e

CONTENTS
目次

002　前言

010　本書使用方法

011　三色搭配關鍵

013　色彩基礎知識

216　色彩索引

016　NATURAL
自然柔和的氛圍

放鬆 01　帶灰的柔和奶色 ⋯⋯⋯⋯⋯⋯⋯⋯ 018

放鬆 02　用天然纖維色為基礎的溫暖色調 ⋯⋯ 020

放鬆 03　成熟女性的瑜珈色 ⋯⋯⋯⋯⋯⋯⋯ 022

女人味 01　甜美質感的色彩 ⋯⋯⋯⋯⋯⋯⋯ 024

女人味 02　惹人憐愛的嬰兒色 ⋯⋯⋯⋯⋯⋯ 026

女人味 03　低調甜美的自然時尚風 ⋯⋯⋯⋯ 028

有機 01　如同鬆軟輕柔的亞麻 ⋯⋯⋯⋯⋯⋯ 030

有機 02　包容的大地色系 ⋯⋯⋯⋯⋯⋯⋯⋯ 032

有機 03　爽朗色彩讓心靈輕盈 ⋯⋯⋯⋯⋯⋯ 034

手作 01　牛皮紙風格的休閒色 ⋯⋯⋯⋯⋯⋯ 036

手作 02　高雅的皮革色 ⋯⋯⋯⋯⋯⋯⋯⋯⋯ 038

■■■	手作 03	冷冽的泛灰牛皮紙	040
■■■	客廳 01	讓心情飛揚的純淨粉紅	042
■■■	客廳 02	明亮的自然系客廳	044
■■■	客廳 03	芳香精油般的柔美	046
■■■	植物 01	滋潤的新綠嫩葉	048
■■■	植物 02	鮮豔的南國植物	050
■■■	植物 03	讓心情清爽的香草色	052

054　POP

神采奕奕的繽紛！

■■■	繽紛 01	鮮豔的糖果色	056
■■■	繽紛 02	熱帶繽紛POP	058
■■■	繽紛 03	水果般的維生素色	060
■■■	復古 01	懷舊玩具箱	062
■■■	復古 02	昭和懷舊復刻色	064
■■■	復古 03	優雅浪漫骨董風	066
■■■	童趣 01	溫馨愉快的自然童趣風	068
■■■	童趣 02	充滿玩心的繽紛蠟筆	070
■■■	少女 01	散發女人味的棉花糖色	072
■■■	少女 02	適合當禮物的愉快粉紅	074
■■■	動感 01	鮮豔的運動色系	076
■■■	動感 02	動感的戶外風	078
■■■	動感 03	用紺色輝映成熟海軍藍	080

通俗 01　繽紛的POP風叢林　082

通俗 02　低調版霓虹燈　084

通俗 03　八〇年代塗鴉風配色　086

歡樂 01　洋溢幸福的歡樂婚禮　088

歡樂 02　淡雅柔和的純淨色　090

歡樂 03　最棒的生日禮物　092

094　ELEGANT
成熟優雅的氛圍

成熟色 01　用單色調襯托淑女紅　096

成熟色 02　適合紳士的冷冽配色　098

成熟色 03　亮眼的裸色系　100

豪華 01　用偏深的金黃色打造優雅　102

豪華 02　以黑色打造重點的個性設計　104

豪華 03　閃耀香檳＆珍珠系　106

藝術 01　瓷器般的深度與溫潤感　108

藝術 02　法國印象派的用色　110

藝術 03　冷冽的現代藝術風　112

知性 01　英國風傳統氛圍　114

知性 02　散發沉穩與知性的圖書館　116

知性 03　琢磨品味的悠閒時間　118

120 MODERN
充滿現代感的時髦氣息

簡約 01　冷冽金屬風 .. 122

簡約 02　洗鍊的極簡風 .. 124

脫俗感 01　微甜的優雅米色 .. 126

脫俗感 02　都會男子的現代時尚 .. 128

脫俗感 03　成熟的自然女孩風 .. 130

132 SEASON
展現四季更迭的配色

春 01　藉春天色系讓心情飛揚 .. 134

春 02　令人心動的少女粉紅 .. 136

春 03　甜蜜的粉嫩春色 .. 138

夏 01　暢快的夏季色系 .. 140

夏 02　夢幻的冰淇淋色 .. 142

夏 03　熱鬧的夏季祭典色 .. 144

秋 01　略帶時髦感的偏亮秋色 .. 146

秋 02　微苦的秋色古典風 .. 148

秋 03　充滿派對氣氛的萬聖節魔法 .. 150

冬 01　洗鍊的聖誕節色彩 .. 152

冬 02　白銀的Gold＆Cool .. 154

■■■■ 冬 03　少女風的情人節色調 ⋯⋯⋯⋯⋯⋯⋯⋯⋯⋯⋯⋯ 156

158　JAPAN
從色彩中誕生的和風情

■■■　華麗 01　鬆軟溫柔的櫻花粉 ⋯⋯⋯⋯⋯⋯⋯⋯⋯⋯⋯⋯⋯ 160

■■■　華麗 02　京都的可愛貴氣色 ⋯⋯⋯⋯⋯⋯⋯⋯⋯⋯⋯⋯ 162

■■■　華麗 03　以朱色打造艷麗日本 ⋯⋯⋯⋯⋯⋯⋯⋯⋯⋯⋯ 164

■■■　傳統 01　日本工藝色 ⋯⋯⋯⋯⋯⋯⋯⋯⋯⋯⋯⋯⋯⋯⋯ 166

■■■　傳統 02　漆黑與金 ⋯⋯⋯⋯⋯⋯⋯⋯⋯⋯⋯⋯⋯⋯⋯⋯ 168

■■■　傳統 03　新年的吉祥色 ⋯⋯⋯⋯⋯⋯⋯⋯⋯⋯⋯⋯⋯⋯ 170

■■■　沉穩 01　純粹日本 ⋯⋯⋯⋯⋯⋯⋯⋯⋯⋯⋯⋯⋯⋯⋯⋯ 172

■■■　沉穩 02　活用藍色的時尚和風 ⋯⋯⋯⋯⋯⋯⋯⋯⋯⋯⋯ 174

■■■　沉穩 03　偏亮復古色打造的和風時尚 ⋯⋯⋯⋯⋯⋯⋯⋯ 176

178　OVERSEAS
飾以洋溢異國風情的色彩

■■■　外國 01　象徵舒適生活的北歐配色 ⋯⋯⋯⋯⋯⋯⋯⋯⋯ 180

■■■　外國 02　美國西海岸的海灘色 ⋯⋯⋯⋯⋯⋯⋯⋯⋯⋯⋯ 182

■■■　外國 03　高尚的巴黎人 ⋯⋯⋯⋯⋯⋯⋯⋯⋯⋯⋯⋯⋯⋯ 184

■■■　旅行 01　異國風波西米亞 ⋯⋯⋯⋯⋯⋯⋯⋯⋯⋯⋯⋯⋯ 186

旅行 02　　強而有力的亞洲異國風 ———————— 188

旅行 03　　非洲蠟染 ———————————————— 190

不可思議 01　神祕馬戲團 ———————————————— 192

不可思議 02　可愛原宿系 ———————————————— 194

196　SERVICE
服務業的配色

商務 01　冷調商務藍 ———————————————— 198

商務 02　傳遞訊息的宣傳色 ———————————— 200

商務 03　洋溢清潔感的服務業 ———————————— 202

數位 01　藉高科技色聰明定調 ———————————— 204

數位 02　近未來的網路世界 ———————————— 206

商店 01　新懷舊咖啡廳 ———————————————— 208

商店 02　南國熱帶渡假村 ———————————————— 210

商店 03　醒目的特價訊息！ ———————————— 212

本書使用方法

本書每個主題會使用兩頁的篇幅，
介紹配色的範例、範例的用色比例與用色模式，
以幫助拓展各位對用色的創意。

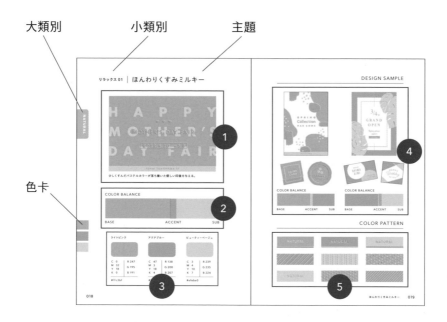

① 主要範例

以極佳均衡運用三色的設計範例，同時也會說明該主題所選用的顏色。

② 色彩比例

將整體色彩依面積比例，分成主色、強調色與輔助色，介紹能夠表現出平衡視覺效果的配色方法。

③ 色彩名稱與數值

本書色彩名稱均為獨創命名，因此搭配了色彩了CMYK、RGB、HEX色碼數值。

④ 其他範例

除了主要範例外，會再介紹同樣配色的其他範例，拓展設計的廣度。

⑤ 用色模式

增加更多配色運用，包括搭配文字、簡單插圖，或是不同色彩數量的調配。

※本書範例均預設為白色背景。
※本書記載的CMYK、RGB與HEX色碼均為參考值。
色彩呈現方式依印刷方式、用紙、材質、螢幕顯示等條件而異，敬請理解。

三色搭配關鍵

本書各主題均使用三種顏色，
所以這邊要說明將色彩控制在三色時的關鍵。

1.認識有效的配色比例

將版面中的顏色分成主色、強調色與輔助色，依此決定各色所占面積，
就能用三色聰明彙整出清晰易懂的畫面。
所以應先了解這三種色彩的功能性。

COLOR BALANCE

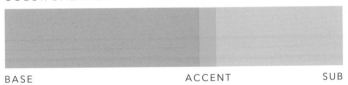

BASE　　　　　　　　　　　　ACCENT　　　　　　　SUB

主色
（Base color）

用量最大的色彩，以三色設計
來說，主色會決定整體畫面的
形象。

強調色
（Accent color）

用量最小的色彩，能夠收斂整
體畫面並吸引視線，通常會選
擇高對比度的顯眼色彩。

輔助色
（Sub color）

用量僅次於主色的顏色，會與
主色共同交織出整體質感，能
夠讓形象更活靈活現。

2.依目標形象尋找適當配色

就算只有三色，也能夠藉由不同的搭配法，打造出五花八門的形象。
所以參考本書時，請依目標形象選擇適當的類別或主題吧。

想要營造什麼樣的
形象呢？

本書將配色範例分成「NATURAL」、「POP」、「ELEGANT」、
「MODERN」、「SEASON」、「JAPAN」、「OVERSEAS」、
「SERVICE」這八大類，請參照目錄或色彩索引，依設計目標找
出適當的配色範例吧。

3.參考範例或用色比例

決定好形象與主題後，就參考範例設計吧。

COLOR BALANCE

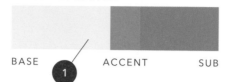

BASE　　　　ACCENT　　　SUB

※這裡使用了P.29的範例。

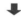

1　確認用色比例

首先決定要使用那些色彩？要如何調配比例？

2　設計好之後就先　上色看看

一開始先大致上色，設計到一定程度後，再依本書指示的用色比例，調整各色的所占面積。像左圖的2就是強調色（粉紅色）比例太高，失去了吸引視線的作用。

3　微調整體比例後　即宣告完成

參考範例用色的同時，調整作品的用色比例。

Step Up!

從色彩索引尋找想用的顏色

本書使用的所有顏色，都分門別類彙整在色彩索引（P.214～）。

索引中的色彩均標有頁碼，各位可依「粉紅色系」、「紅色系」、「橙色系」等欲使用的色系，決定要搭配的三種顏色與主題，並可輕鬆找到相應的內文。

色彩基礎知識

只要了解色彩基礎知識，
就能夠徜徉在配色的樂趣當中。

1.色彩三屬性

色彩有「色相」、「明度」、「彩度」這三個屬性。

色相

「色相」意指紅、藍、黃這類色彩的
方向性，將色相依順序排列成輪狀，
就稱為「色相環」。色相環上的色彩
與正對面的色彩，彼此間為「互補
色」，是色相差距最大的兩個色彩，
具有互相襯托的效果。

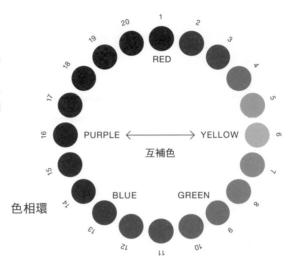

明度

「明度」是指色彩的亮度，程度會以「高」、
「低」表示。以下圖來說，愈靠右的「明度」就
愈高，愈靠左就愈低。

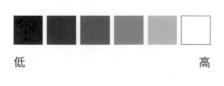

低　　　　　　　　　高

彩度

「彩度」是指色彩的鮮豔度，同樣以「高」、
「低」表示程度。愈接近不具色彩感的「無彩
色」，彩度就愈低。

低　　　　　　　　　　　　高

2.色調

色調（TONE），是由明度與彩度交織出的色彩表現。

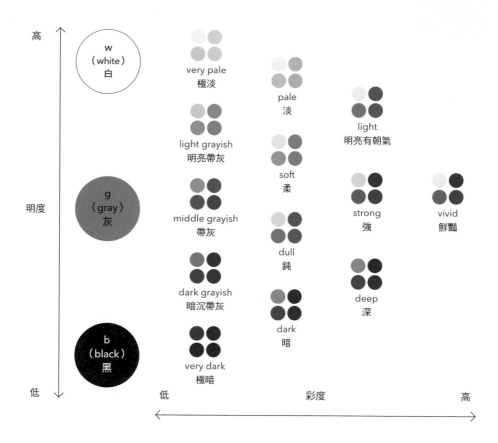

3.RGB與CMYK

RGB與CMYK是用來呈現色彩的模式。

「RGB色」是將光的三原色紅（Red）、綠（Green）、藍（Blue）疊加而成，常用於電腦、數位相機與電視等螢幕顯示。「CMYK色」則是由色料三原色青色（Cyan）、洋紅色（Magenta）、黃色（Yellow）、黑色（Black）疊加而成，是印刷油墨用來表現色彩的方法。

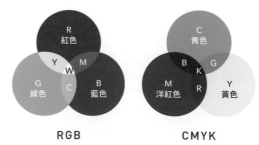

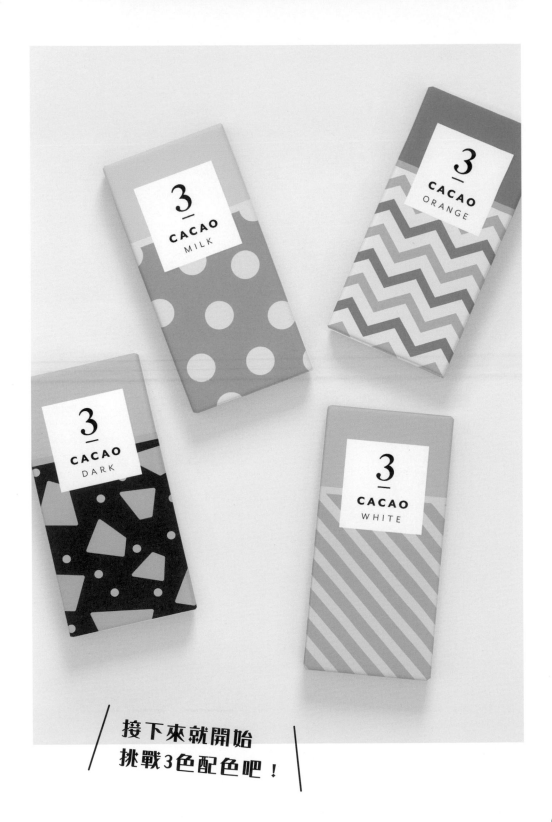

接下來就開始
挑戰3色配色吧！

NATURAL

自然柔和的氛圍

主要使用淡雅柔和的粉嫩色，
略暗沉的中性色等，
是散發出柔美、溫和氣息的配色。

帶灰的柔和奶色

用天然纖維色為基礎的溫暖色調

成熟女性的瑜珈色

甜美質感的色彩

惹人憐愛的嬰兒色

低調甜美的自然時尚風

如同鬆軟輕柔的亞麻

包容的大地色系

爽朗色彩讓心靈輕盈

牛皮紙風格的休閒色

高雅的皮革色

冷冽的泛灰牛皮紙

讓心情飛揚的純淨粉紅

明亮的自然系客廳

芳香精油般的柔美

滋潤的新綠嫩葉

鮮豔的南國植物

讓心情清爽的香草色

放鬆 01 | **帶灰的柔和奶色**

帶點灰色調的粉嫩色，散發出沉穩柔和的形象。

COLOR BALANCE

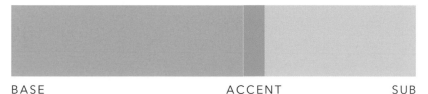

BASE ACCENT SUB

亮粉紅		水藍		美人米白	
C 0	R 247	C 47	R 138	C 3	R 239
M 32	G 195	M 3	G 200	M 4	G 235
Y 18	B 191	Y 18	B 207	Y 10	B 224
K 0		K 4		K 7	
#f7c3bf		#8ac8cf		#efebe0	

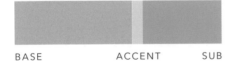

COLOR BALANCE

BASE　　　　　　ACCENT　　　SUB

COLOR BALANCE

BASE　　　　　　ACCENT　　　SUB

COLOR PATTERN

NATURAL

NATURAL

NATURAL

NATURAL

放鬆 02 │ 用天然纖維色為基礎的溫暖色調

以象牙色為基礎,整體形象就會柔美溫和。

COLOR BALANCE

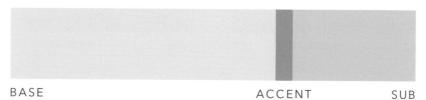

BASE ACCENT SUB

雞蛋象牙	柔美赭	輕霧莫絲綠
C 6 　R 243 M 6 　G 238 Y 20　G 238 K 0 　B 213	C 10　R 228 M 38　G 175 Y 35　G 175 K 0 　B 155	C 21　R 212 M 6 　G 223 Y 32　G 223 K 0 　B 187
#f3eed5	#e4af9b	#d4dfbb

020

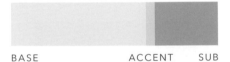

COLOR BALANCE

BASE ACCENT SUB

COLOR BALANCE

BASE ACCENT SUB

COLOR PATTERN

放鬆 03 | 成熟女性的瑜珈色

選擇兩種勾勒出安穩氣息的色彩，再以深紫色收斂整體視覺效果。

COLOR BALANCE

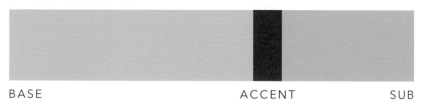

BASE ACCENT SUB

裸膚粉紅	雲霧紫	庭園綠石

C	6	R 239	C	71	R 96	C	32	R 185
M	21	G 212	M	80	G 68	M	12	G 205
Y	16	B 205	Y	48	B 97	Y	27	B 191
K	0		K	9		K	0	

#efd4cd #604461 #b9cdbf

COLOR BALANCE

BASE ACCENT SUB

COLOR BALANCE

BASE ACCENT SUB

COLOR PATTERN

NATURAL

NATURAL

NATURAL

NATURAL

女人味 01 | 甜美質感的色彩

藉由時髦脫俗的配色，醞釀出女性魅力。

COLOR BALANCE

BASE ACCENT SUB

祖母粉紅

C	10	R	230
M	28	G	197
Y	10		
K	0	B	207

#e6c5cf

藍色香草

C	30	R	189
M	7	G	216
Y	13		
K	0	B	221

#bdd8dd

祖母紫

C	36	R	175
M	40	G	157
Y	8		
K	0	B	192

#af9dc0

POP UP STORE
Open
5/1 SUN-5/15 SUN
UMERI 2F

SECOND HOLIDAY
www.secondholiday.net

New Flavor
has
Come!

Patisserie maclea
www.maclea.jp

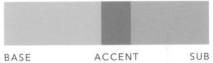

COLOR BALANCE

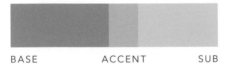

BASE ACCENT SUB

COLOR BALANCE

BASE ACCENT SUB

COLOR PATTERN

NATURAL

NATURAL

NATURAL

NATURAL

女人味 02 │ 惹人憐愛的嬰兒色

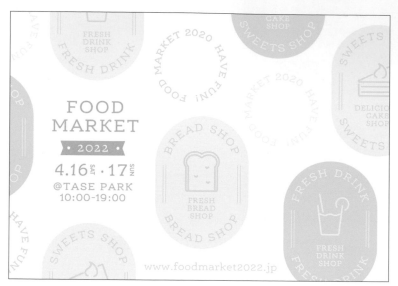

用明亮的粉嫩色，塑造出柔軟可愛的嬰兒氣息，是大眾都能夠接受的柔和配色。

COLOR BALANCE

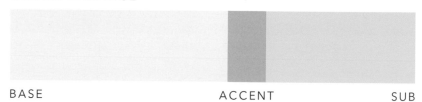

BASE ACCENT SUB

鮮奶油粉末		糖果粉紅		愛爾蘭藍	
C 0	R 255	C 0	R 247	C 28	R 192
M 3	G 247	M 32	G 196	M 0	G 228
Y 28	B 201	Y 5	B 212	Y 0	B 242
K 0		K 0		K 0	
#fff7c9		#f7c4d4		#c0e4f2	

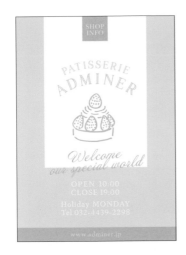

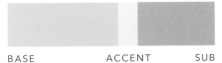

COLOR BALANCE

BASE ACCENT SUB

COLOR BALANCE

BASE ACCENT SUB

COLOR PATTERN

NATURAL

NATURAL

NATURAL

NATURAL

女人味 03 ｜ 低調甜美的自然時尚風

略帶煙燻感的配色，稍微降低甜美氣息，演繹出幹練的視覺效果。

COLOR BALANCE

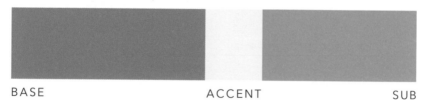

BASE ACCENT SUB

油墨藍	奶油黃	藤花粉紅

C	38	R 138	C	5	R 248	C	8	R 230
M	5	G 176	M	0	G 245	M	40	G 175
Y	10	B 188	Y	38	B 181	Y	0	B 207
K	25		K	0		K	0	

#8ab0bc #f8f5b5 #e6afcf

COLOR BALANCE

BASE ACCENT SUB

COLOR BALANCE

BASE ACCENT SUB

COLOR PATTERN

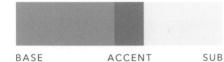

NATURAL

NATURAL

NATURAL

NATURAL

有機 01 │ 如同鬆軟輕柔的亞麻

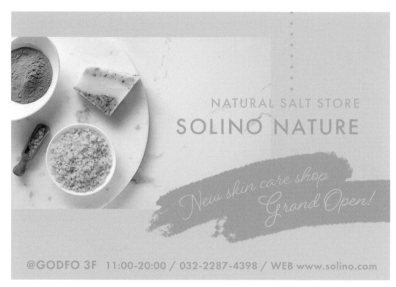

亞麻材質般的舒適搭配，讓人身心都得以放鬆。

COLOR BALANCE

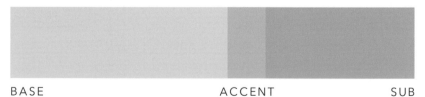

BASE ACCENT SUB

香草甜品		亞麻少年		大理石灰	
C 8	R 239	C 28	R 193	C 28	R 191
M 10	G 229	M 13	G 209	M 15	G 201
Y 23	B 203	Y 8	B 224	Y 25	B 189
K 0		K 0		K 3	
#efe5cb		#c1d1e0		#bfc9bd	

COLOR BALANCE

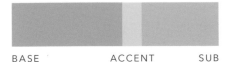

BASE ACCENT SUB

COLOR BALANCE

BASE ACCENT SUB

COLOR PATTERN

NATURAL

NATURAL

NATURAL

NATURAL

有機 02 | 包容的大地色系

令人感受到土木等自然包容力的大地色，能夠營造出沉穩氣息。

COLOR BALANCE

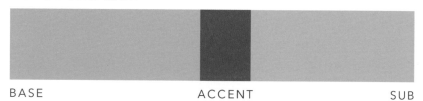

BASE ACCENT SUB

焦糖鮮奶油

C	12	R	228
M	25	G	198
Y	35	B	166
K	0		

#e4c6a6

赭黃褐

C	33	R	142
M	41	G	119
Y	53	B	93
K	32		

#8e775d

駱駝米白

C	12	R	230
M	20	G	205
Y	50	B	140
K	0		

#e6cd8c

COLOR BALANCE

BASE ACCENT SUB

COLOR BALANCE

BASE ACCENT SUB

COLOR PATTERN

NATURAL

NATURAL

NATURAL

NATURAL

有機 03 │ 爽朗色彩讓心靈輕盈

這組配色令人感受到清爽的早晨氣息，能夠營造出放鬆的輕盈形象。

COLOR BALANCE

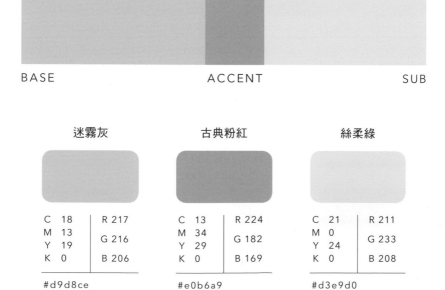

BASE ACCENT SUB

迷霧灰	古典粉紅	絲柔綠

C 18	R 217	C 13	R 224	C 21	R 211
M 13	G 216	M 34	G 182	M 0	G 233
Y 19	B 206	Y 29	B 169	Y 24	B 208
K 0		K 0		K 0	

#d9d8ce #e0b6a9 #d3e9d0

COLOR BALANCE

BASE　　　　ACCENT　　　　SUB

COLOR BALANCE

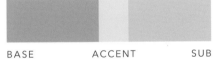

BASE　　　　ACCENT　　　　SUB

COLOR PATTERN

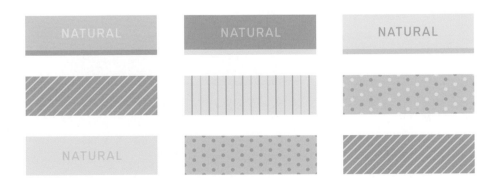

手作 01 | 牛皮紙風格的休閒色

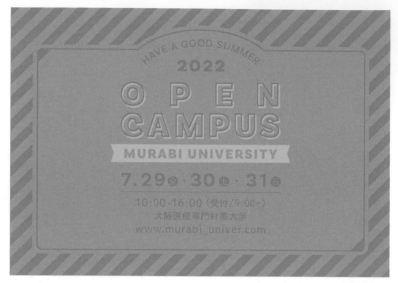

以牛皮紙般的色彩為底，在打造出休閒感之餘，也呈現出手作紙質感。

COLOR BALANCE

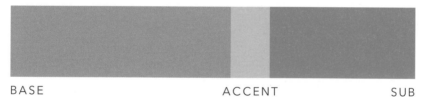

BASE ACCENT SUB

純淨黏土			薰衣草黃			鈷綠松石		
C	0	R 225	C	0	R 253	C	95	R 0
M	25	G 185	M	20	G 210	M	0	G 160
Y	45	B 133	Y	80	B 62	Y	55	B 141
K	15		K	0		K	0	
#e1b985			#fdd23e			#00a08d		

SUMMER
LIMITED MENU

ALL WE WANT IS

DEAB CAFE
ORIGINAL
ICE CREAM

www.deabcafe.net

HANDMADE
MARKET

5.14 sat · 15 sun

@SEMINO PARK
10:00-18:00
TICKET FREE

EVENT INFO
www.handmademarket2022.net

COLOR BALANCE

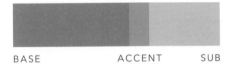

BASE ACCENT SUB

COLOR BALANCE

BASE ACCENT SUB

COLOR PATTERN

NATURAL

NATURAL

NATURAL

NATURAL

手作 02 │ **高雅的皮革色**

藉皮革般深沉卻散發光澤的配色，演繹出自然成熟風格。

COLOR BALANCE

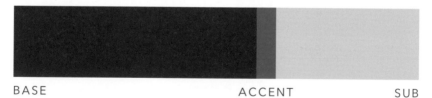

BASE · · · · · · · · · · · · · · · · · · ACCENT · · · · · · · · · SUB

牛仔褐		亮柑橘		古絲綢	
C 50	R 112	C 10	R 220	C 0	R 247
M 80	G 55	M 75	G 95	M 10	G 227
Y 80		Y 80		Y 35	
K 35	B 44	K 0	B 54	K 5	B 175
#70372c		#dc5f36		#f7e3af	

COLOR BALANCE

BASE ACCENT SUB

COLOR BALANCE

BASE ACCENT SUB

COLOR PATTERN

NATURAL

NATURAL

NATURAL

NATURAL

手作 03 │ # 冷冽的泛灰牛皮紙

沉靜的配色，猶如帶灰的牛皮紙，形塑出獨特品味的形象。

COLOR BALANCE

BASE　　　　　　　　　　　　　　　　　ACCENT　　　　SUB

暮色灰		銳利灰		日本海	
C 0	R 220	C 42	R 162	C 95	R 31
M 5	G 213	M 34	G 162	M 95	G 30
Y 12	B 200	Y 25	B 173	Y 20	B 99
K 20		K 0		K 30	
#dcd5c8		#a2a2ad		#1f1e63	

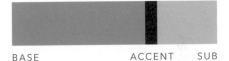

COLOR BALANCE

BASE ACCENT SUB

COLOR BALANCE

BASE ACCENT SUB

COLOR PATTERN

客廳 01 │ 讓心情飛揚的純淨粉紅

沉穩的帶米色粉紅，搭配彩度偏高的粉紅，詮釋出脫俗氣息。

COLOR BALANCE

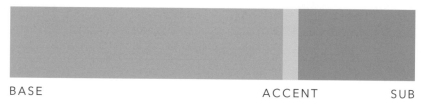

BASE ACCENT SUB

酒莊烏龍		冰島綠		年輕粉紅	
C 6	R 236	C 30	R 190	C 5	R 233
M 34	G 187	M 0	G 224	M 50	G 155
Y 22	B 181	Y 25	B 204	Y 0	B 193
K 0		K 0		K 0	
#ecbbb5		#bee0cc		#e99bc1	

COLOR BALANCE

BASE ACCENT SUB

COLOR BALANCE

BASE ACCENT SUB

COLOR PATTERN

客廳 02 │ **明亮的自然系客廳**

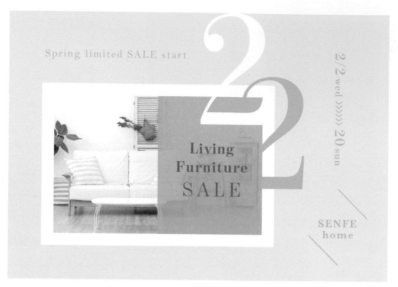

讓人聯想到明亮清淨的客廳，演繹出自然又休閒的氛圍。

COLOR BALANCE

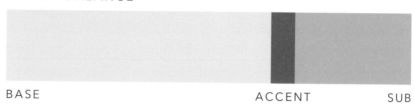

BASE ACCENT SUB

鮮奶油藍	南方海洋	晴王麝香葡萄

C 15	R 224	C 67	R 81	C 38	R 174
M 0	G 241	M 32	G 136	M 0	G 210
Y 7	B 241	Y 12	B 177	Y 72	B 101
K 0		K 12		K 0	
#e0f1f1		#5188b1		#aed265	

COLOR BALANCE

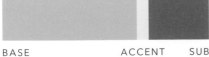

BASE ACCENT SUB

COLOR BALANCE

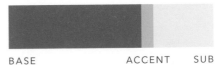

BASE ACCENT SUB

COLOR PATTERN

客廳 03 | # 芳香精油般的柔美

柔美的用色，散發出香草般的清潔感，營造出鬆軟溫和的氣息。

COLOR BALANCE

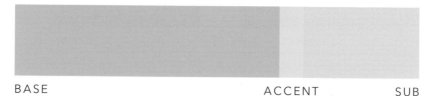

BASE　　　　　　　　　　　　ACCENT　　　　　SUB

油綠		蛋白石柔和綠		牡蠣紫	
C 20	R 215	C 22	R 210	C 5	R 243
M 12	G 212	M 0	G 231	M 12	G 231
Y 55	B 134	Y 32	B 191	Y 5	B 234
K 0		K 0		K 0	
#d7d486		#d2e7bf		#f3e7ea	

COLOR BALANCE

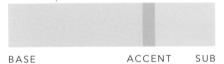

BASE ACCENT SUB

COLOR BALANCE

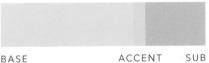

BASE ACCENT SUB

COLOR PATTERN

植物 01 │ # 滋潤的新綠嫩葉

用新綠般的色彩，營造出明亮綠意，形塑出氛圍清澈的設計。

COLOR BALANCE

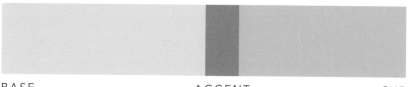

BASE ACCENT SUB

純淨水	元氣雜草	嫩葉綠
C 18　R 217	C 60　R 116	C 33　R 188
M 3　G 234	M 18　G 166	M 0　G 213
Y 8　B 236	Y 85　B 76	Y 88　B 55
K 0	K 0	K 0
#d9eaec	#74a64c	#bcd537

COLOR BALANCE

BASE ACCENT SUB

COLOR BALANCE

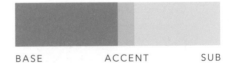

BASE ACCENT SUB

COLOR PATTERN

植物 02 │ **鮮豔的南國植物**

配色讓人聯想到強勁有力的南國植物，勾勒出積極又大膽的形象。

COLOR BALANCE

BASE ACCENT SUB

純淨柑橘		黃朱槿		蘭花紫	
C 0	R 235	C 0	R 255	C 47	R 152
M 75	G 97	M 10	G 227	M 77	G 79
Y 70	B 67	Y 80	B 63	Y 0	B 155
K 0		K 0		K 0	
#eb6143		#ffe33f		#984f9b	

COLOR BALANCE

BASE ACCENT SUB

COLOR BALANCE

BASE ACCENT SUB

COLOR PATTERN

植物 03 │ **讓心情清爽的香草色**

自然有型的配色，能夠同時放鬆身心。

COLOR BALANCE

BASE ACCENT SUB

早安翅膀			純淨雨			修復藍		

C	25	R 202	C	15	R 223	C	42	R 156
M	0	G 229	M	10	G 226	M	10	G 201
Y	22	B 211	Y	5	B 234	Y	5	B 229
K	0		K	0		K	0	

#cae5d3 #dfe2ea #9cc9e5

COLOR BALANCE

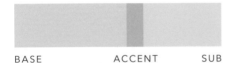

BASE ACCENT SUB

COLOR BALANCE

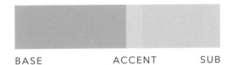

BASE ACCENT SUB

COLOR PATTERN

POP

———

神采奕奕的繽紛！

形象積極明朗的鮮豔色、充滿新鮮感的亮色調等，
都很適合表現出可愛又有朝氣的設計。

鮮豔的糖果色

熱帶繽紛POP

水果般的維生素色

懷舊玩具箱

昭和懷舊復刻色

優雅浪漫骨董風

溫馨愉快的自然童趣風

充滿玩心的繽紛蠟筆

散發女人味的棉花糖色

適合當禮物的愉快粉紅

鮮豔的運動色系

動感的戶外風

用紺色輝映成熟海軍藍

繽紛的POP風叢林

低調版霓虹燈

八〇年代塗鴉風配色

洋溢幸福的歡樂婚禮

淡雅柔和的純淨色

最棒的生日禮物

繽紛 01 ｜ 鮮豔的糖果色

鮮豔配色能夠打造活潑具刺激性的形象，統一使用紅色系，則可同時演繹出女孩氣息。

COLOR BALANCE

BASE ACCENT SUB

探戈紅	墨西哥紫	墨西哥粉紅
C 10　R 216	C 40　R 166	C 0　R 234
M 100　G 12	M 70　G 96	M 75　G 96
Y 100　Y 0	Y 0　B 163	Y 8　B 150
K 0　B 24	K 0	K 0
#d80c18	#a660a3	#ea6096

COLOR BALANCE

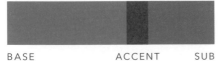

BASE　　　　　　　　ACCENT　　　SUB

COLOR BALANCE

BASE　　　　　　　　ACCENT　　　SUB

COLOR PATTERN

繽紛 02 │ 熱帶繽紛POP

神采奕奕的繽紛配色，很適合搭配妝點派對的POP設計。

COLOR BALANCE

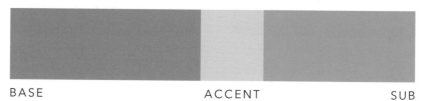

BASE ACCENT SUB

桃花粉	亞利桑那黃	巴士綠

C	0	R 239
M	58	G 139
Y	0	B 182
K	0	

#ef8bb6

C	0	R 255
M	15	G 218
Y	85	B 42
K	0	

#ffda2a

C	70	R 49
M	0	G 182
Y	45	B 160
K	0	

#31b6a0

COLOR BALANCE

BASE ACCENT SUB

COLOR BALANCE

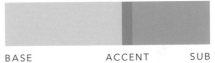

BASE ACCENT SUB

COLOR PATTERN

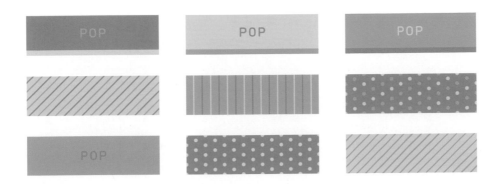

繽紛 03 │ 水果般的維生素色

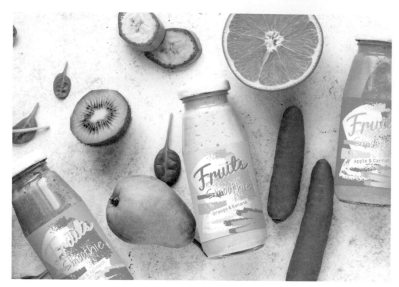

新鮮水果的明亮配色活力奔放，能夠形塑出健康的能量。

COLOR BALANCE

※照片中央的標籤

BASE ACCENT SUB

黃色櫻桃		黃金芒果		蘋果綠	
C 0	R 255	C 0	R 244	C 30	R 196
M 5	G 238	M 48	G 156	M 0	G 215
Y 60	B 125	Y 85	B 45	Y 100	B 0
K 0		K 0		K 0	
#ffee7d		#f49c2d		#c4d700	

COLOR BALANCE

BASE　　　　　　　ACCENT　　SUB

COLOR BALANCE

BASE　　　　　　　ACCENT　　SUB

COLOR PATTERN

復古 01 │ 懷舊玩具箱

將低彩度的互補色——紅色與綠色搭在一起，營造出具復古風的溫潤氣息。

COLOR BALANCE

BASE ACCENT SUB

消光象牙		家庭紅		復古綠	
C 10	R 235	C 20	R 192	C 85	R 0
M 14	G 216	M 90	G 54	M 10	G 151
Y 57	B 128	Y 100	B 25	Y 40	B 155
K 0		K 8		K 8	
#ebd880		#c03619		#00979b	

COLOR BALANCE

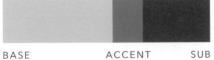

BASE　　　　　　ACCENT　　　SUB

COLOR BALANCE

BASE　　　　　　ACCENT　　　SUB

COLOR PATTERN

復古 02 | 昭和懷舊復刻色

讓人聯想到昭和時代五顏六色的產品，乍看奇特的配色卻散發出「復古情懷」。

COLOR BALANCE

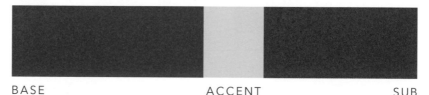

| BASE | ACCENT | SUB |

雨衣藍	三色堇黃	懷舊胭脂紅

C	88	R 46	C	0	R 255	C	0	R 209
M	75	G 73	M	12	G 222	M	90	G 50
Y	0	B 157	Y	100	B 0	Y	100	B 9
K	0		K	0		K	15	

#2e499d #ffde00 #d13209

COLOR BALANCE

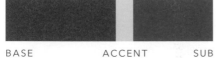

BASE ACCENT SUB

COLOR BALANCE

BASE ACCENT SUB

COLOR PATTERN

優雅浪漫骨董風

藉低彩度的米色與粉紅色，打造出柔和沉穩的形象，讓人聯想到歐洲的
復古家具或織物等骨董，同時還散發出浪漫氣息。

COLOR BALANCE

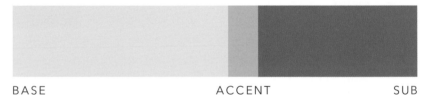

BASE ACCENT SUB

里昂米白		貴婦粉紅		法式窗簾	
C 5	R 245	C 5	R 239	C 38	R 149
M 10	G 232	M 30	G 195	M 45	G 126
Y 21	B 207	Y 20	B 189	Y 35	B 128
K 0		K 0		K 20	
#f5e8cf		#efc3bd		#957e80	

POP

COLOR BALANCE

BASE ACCENT SUB

COLOR BALANCE

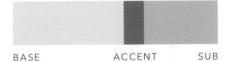

BASE ACCENT SUB

COLOR PATTERN

POP風格搭配柔和用色，就成為適合兒童形象的活潑配色。

COLOR BALANCE

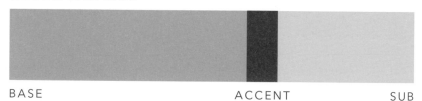

BASE　　　　　　　　　　　ACCENT　　　　　　SUB

柔美珊瑚紅	暗藍夜色	狐狸黃

C	0	R	246	C	92	R	14	C	3	R	250
M	37	G	183	M	67	G	83	M	12	G	224
Y	27	B	170	Y	47	B	109	Y	66	B	106
K	0			K	7			K	0		

#f6b7aa　　　　　　#0e536d　　　　　　#fae06a

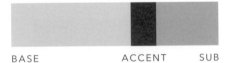

COLOR BALANCE

BASE　　　　　ACCENT　　　SUB

COLOR BALANCE

BASE　　　　　ACCENT　　　SUB

COLOR PATTERN

POP

POP

POP

POP

童趣 02 │ 充滿玩心的繽紛蠟筆

帶有蠟筆質感的歡樂配色，洋溢著活力。散發出的玩心與懷舊感，就像兒時讀過的繪本。

COLOR BALANCE

BASE ACCENT SUB

獨奏橙		人造綠		高更紅	
C 0	R 240	C 90	R 0	C 0	R 230
M 60	G 132	M 0	G 160	M 97	G 25
Y 80	B 55	Y 100	B 64	Y 93	B 28
K 0		K 0		K 0	
#f08437		#00a040		#e6191c	

COLOR BALANCE

BASE　　　　　　　ACCENT　　　SUB

COLOR BALANCE

BASE　　　　　　　ACCENT　　　SUB

COLOR PATTERN

少女 01 │ 散發女人味的棉花糖色

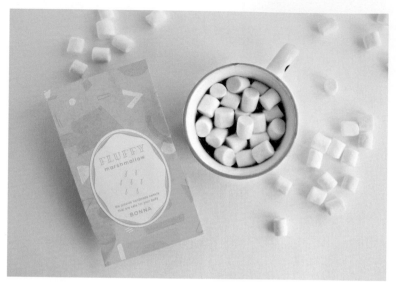

甜美的粉嫩色，散發出棉花糖般的鬆軟柔和感，能夠營造出女性魅力。

COLOR BALANCE

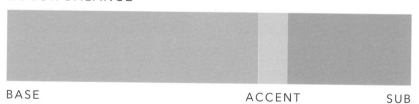

BASE ACCENT SUB

柔和貝殼粉紅	淡薄荷	鳶尾花魔術
C 0 R 248	C 28 R 194	C 24 R 201
M 28 G 204	M 0 G 226	M 24 G 194
Y 10 B 209	Y 22 B 210	Y 0 B 224
K 0	K 0	K 0
#f8ccd1	#c2e2d2	#c9c2e0

COLOR BALANCE

BASE ACCENT SUB

COLOR BALANCE

BASE ACCENT SUB

COLOR PATTERN

少女 02 ｜ 適合當禮物的愉快粉紅

以柔美的粉紅色為基調，讓收到的人也感到雀躍。設計的同時也稍微抑制甜美感，營造出些許成熟氣息。

COLOR BALANCE

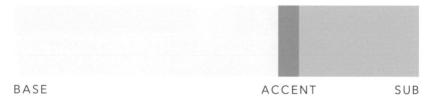

BASE　　　　　　　　　　　　　　　ACCENT　　　　SUB

白馬色	歐爾醬	純淨粉紅

C 0	R 255	C 0	R 243	C 0	R 249
M 4	G 248	M 48	G 159	M 26	G 207
Y 8	B 238	Y 40	B 137	Y 11	B 209
K 0		K 0		K 0	

#fff8ee　　　　　　#f39f89　　　　　　#f9cfd1

COLOR BALANCE

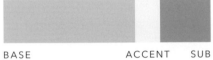

BASE ACCENT SUB

COLOR BALANCE

BASE ACCENT SUB

COLOR PATTERN

動感 01 ｜ 鮮豔的運動色系

開朗的鮮豔色彩，很適合搭配運動風，以冷色調為基調時，能夠營造出俐落的形象。

COLOR BALANCE

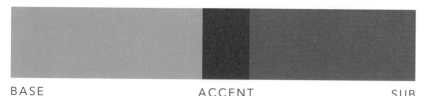

BASE　　　　　　　　　　　ACCENT　　　　　　　　　SUB

水中人魚	鮮豔葡萄	淑女粉紅

C	60	R 100	C	80	R 77	C	0	R 232
M	0	G 192	M	80	G 67	M	80	G 82
Y	40	B 171	Y	0	B 152	Y	0	B 152
K	0		K	0		K	0	

#64c0ab　　　　　#4d4398　　　　　#e85298

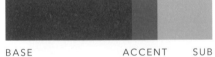

COLOR BALANCE

BASE ACCENT SUB

COLOR BALANCE

BASE ACCENT SUB

COLOR PATTERN

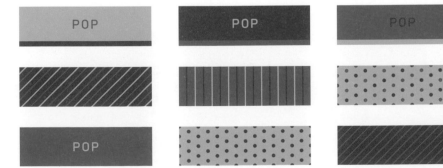

POP

藉由極富層次感的配色，打造出動感活潑的形象。鮮豔的黃色非常百搭，不管是什麼樣的比例，都能夠發揮一定的效果。

COLOR BALANCE

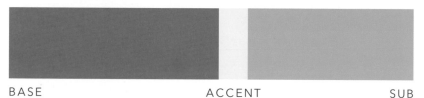

BASE	ACCENT	SUB

佛羅里達葡萄柚		黃花含羞草		薄荷綠松石	
C 0	R 237	C 0	R 255	C 70	R 43
M 70	G 109	M 0	G 241	M 0	G 183
Y 70	B 70	Y 100	B 0	Y 35	B 179
K 0		K 0		K 0	
#ed6d46		#fff100		#2bb7b3	

COLOR BALANCE

BASE ACCENT SUB

COLOR BALANCE

BASE ACCENT SUB

COLOR PATTERN

動感 03 | 用紺色輝映成熟海軍藍

以三原色為基礎，但是選用了偏深的海軍藍，並用淡雅水色取代白色，就能夠營造出現代的成熟氛圍。

COLOR BALANCE

BASE ACCENT SUB

靛藍海軍		嶄新歌劇院		冰雪酪	
C 100	R 0	C 0	R 215	C 10	R 234
M 55	G 42	M 100	G 0	M 0	G 246
Y 0	B 91	Y 100	B 15	Y 0	B 253
K 65		K 10		K 0	
#002a5b		#d7000f		#eaf6fd	

COLOR BALANCE

BASE ACCENT SUB

COLOR BALANCE

BASE ACCENT SUB

COLOR PATTERN

通俗 01 │ 繽紛的POP風叢林

以原色搭配出的設計，猶如叢林中五顏六色的動植物，熱鬧又具流行感。

COLOR BALANCE

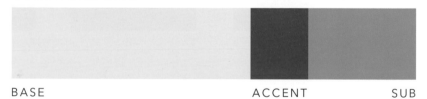

BASE ACCENT SUB

蒲公英	哈瓦那紅	和諧綠

C 0	R 255	C 0	R 232	C 75	R 19
M 5	G 235	M 90	G 56	M 0	G 174
Y 85	B 39	Y 80	B 47	Y 75	B 103
K 0		K 0		K 0	

#ffeb27　　　　　　#e8382f　　　　　　#13ae67

COLOR BALANCE

BASE ACCENT SUB

COLOR BALANCE

BASE ACCENT SUB

COLOR PATTERN

通俗 02 │ 低調版霓虹燈

充滿POP氣息的鮮豔粉紅，讓人聯想到霓虹燈。這裡特別留意用色不要
過於鮮豔，有助於營造統一感，提升時尚氣息。

COLOR BALANCE

BASE　　　　　　　　　　　ACCENT　　　　　　　　SUB

聖母粉紅	崭新藍	蜜桃粉
C 8　R 221	C 20　R 211	C 0　R 243
M 76　G 91	M 4　G 231	M 44　G 171
Y 0　B 156	Y 2　B 245	Y 8　B 192
K 0	K 0	K 0
#dd5b9c	#d3e7f5	#f3abc0

COLOR BALANCE

BASE ACCENT SUB

COLOR BALANCE

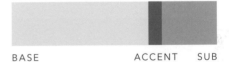

BASE ACCENT SUB

COLOR PATTERN

通俗 03 | 八〇年代塗鴉風配色

懷舊POP的八〇年代塗鴉風配色，很適合用在想打造可愛花俏氛圍時。

COLOR BALANCE

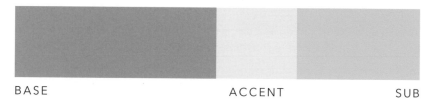

BASE ACCENT SUB

鵜鶘粉紅			
C	0	R	243
M	43	G	173
Y	5	B	197
K	0		

#f3adc5

香草黃			
C	0	R	255
M	5	G	242
Y	38	B	178
K	0		

#fff2b2

冰薄荷			
C	38	R	167
M	0	G	217
Y	15	B	221
K	0		

#a7d9dd

DESIGN SAMPLE

CUPCAS
CUPCAKE SHOP

OPEN 11:00/CLOSE 19:00
TEL/02-2243-9984
www.cupcas.jp

IMAGAKI SHINOBU
exhibition of original images

今垣志信 原画展
4/1㊎ - 4/11㊐ 10:00-21:00
入場料 前売 ¥1500 当日 ¥2,000
PLUST MUSEUM TICKET INFO www.plustmuseum.jp

COLOR BALANCE

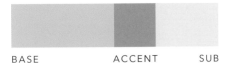

BASE ACCENT SUB

COLOR BALANCE

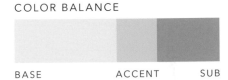

BASE ACCENT SUB

COLOR PATTERN

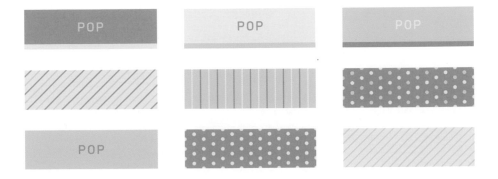

歡樂 01 │ 洋溢幸福的歡樂婚禮

用帶有黃色調的柔和白色，與優雅的藍色、粉紅色，共同交織出屬於婚禮的幸福氣息。

COLOR BALANCE

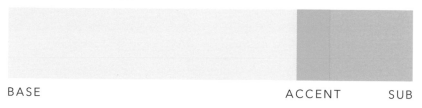

BASE　　　　　　　　　　　　　　　　　ACCENT　　　SUB

美膚白	愛爾蘭藍	腮紅粉

C 0	R 255	C 50	R 132	C 0	R 249
M 5	G 246	M 0	G 204	M 25	G 210
Y 13	B 228	Y 22	B 206	Y 7	B 217
K 0		K 0		K 0	

#fff6e4　　　　　　　#84ccce　　　　　　#f9d2d9

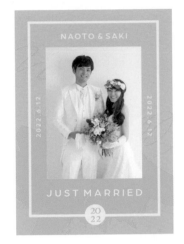

COLOR BALANCE

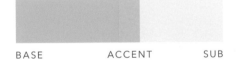

BASE ACCENT SUB

COLOR BALANCE

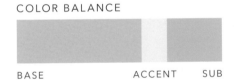

BASE ACCENT SUB

COLOR PATTERN

歡樂 02 │ 淡雅柔和的純淨色

淡雅的粉嫩色，會散發出輕盈柔美的形象。在設計嬰兒相關作品時，往往會想營造出純淨柔和的氣氛，這時很適合選擇這組極富純淨感的配色。

COLOR BALANCE

BASE　　　　　　　　　　　　　ACCENT　　　　　SUB

純淨歡呼	高貴黏土	嬰兒綿羊

C 28	R 192	C 15	R 222	C 0	R 255
M 0	G 228	M 18	G 211	M 0	G 252
Y 5	B 242	Y 12	B 214	Y 22	B 215
K 0		K 0		K 0	

#c0e4f2	#ded3d6	#fffcd7

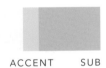

COLOR BALANCE

BASE ACCENT SUB

COLOR BALANCE

BASE ACCENT SUB

COLOR PATTERN

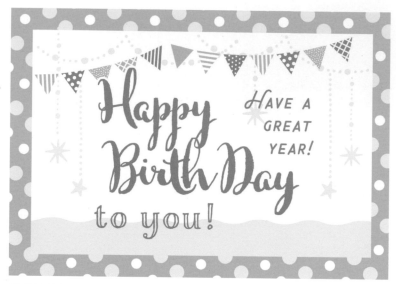

溫雅的粉紅與橙色，能夠交織出明亮歡樂的氣息。這組配色很適合用在派對裝飾，或是禮物包裝紙上。

COLOR BALANCE

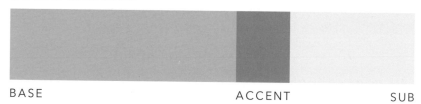

BASE ACCENT SUB

哈密瓜		馬卡龍粉紅		嬰兒藍	
C 0	R 250	C 0	R 240	C 15	R 224
M 26	G 202	M 53	G 150	M 0	G 241
Y 56	B 123	Y 22	B 160	Y 5	B 244
K 0		K 0		K 0	
#faca7b		#f096a0		#e0f1f4	

COLOR BALANCE

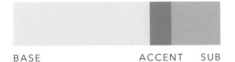

BASE　　　　　　　ACCENT　SUB

COLOR BALANCE

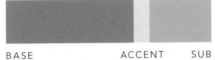

BASE　　　　　　　ACCENT　　　SUB

COLOR PATTERN

ELEGANT

成熟優雅的氛圍

沉靜的配色、低調的明度與彩度——這種略微黯淡的配色，
能夠演繹出更高雅優質的氛圍。
欲勾勒出優雅洗鍊的形象時，不妨嘗試本單元的配色。

用單色調襯托淑女紅

適合紳士的冷冽配色

亮眼的裸色系

用偏深的金黃色打造優雅

以黑色打造重點的個性設計

閃耀香檳＆珍珠系

瓷器般的深度與溫潤感

法國印象派的用色

冷冽的現代藝術風

英國風傳統氛圍

散發沉穩與知性的圖書館

琢磨品味的悠閒時間

用單色調襯托淑女紅

整體色調冷冽，穿插鮮豔的紅色，能夠打造奢華的中性成熟氛圍。

COLOR BALANCE

BASE ACCENT SUB

燃燒木炭 火蠑螈 混凝土灰

C	5	R 73
M	5	G 69
Y	5	B 68
K	85	

#494544

C	0	R 196
M	95	G 26
Y	70	B 48
K	22	

#c41a30

C	30	R 186
M	15	G 200
Y	20	B 198
K	3	

#bac8c6

TRIVEL
ONE MAN
LIVE
5/14 sat
@MELD HALL
18:00-21:00
TICKET ¥8,000
www.tickepa.com
TRIVEL

DUNTS

NEW SHOES SHOP

GRAND
OPEN

7.1 FRI

@SELEM 2F
11:00-20:00
02-2298-9322

ONLINE STORE
www.duntsshoes.net

DUNTS

POINT CARD

WELCOME
TO THE
Party

ORIGINAL COASTER

DESIGN PARK

ORIGINAL COASTER

Designer
ENDO
KIINA

03-2243-2065
info@endo.net

COLOR BALANCE

BASE ACCENT SUB

COLOR BALANCE

BASE ACCENT SUB

COLOR PATTERN

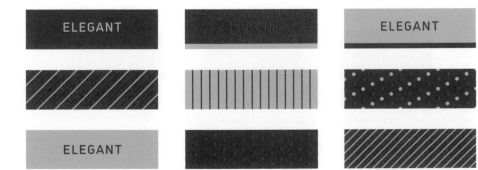

ELEGANT

ELEGANT

ELEGANT

ELEGANT

成熟色 02 | 適合紳士的冷冽配色

以沉穩色調為基底，再以藍色為重點，勾勒出大人的俐落氣息。

COLOR BALANCE

BASE ACCENT SUB

狩獵之夜		梵谷藍		爵士褐	
C 90	R 9	C 74	R 73	C 44	R 106
M 75	G 34	M 48	G 119	M 60	G 73
Y 50	B 55	Y 0	B 188	Y 80	B 40
K 60		K 0		K 46	
#092237		#4977bc		#6a4928	

COLOR BALANCE

BASE　　　　ACCENT　　　SUB

COLOR BALANCE

BASE　　　　ACCENT　　　SUB

COLOR PATTERN

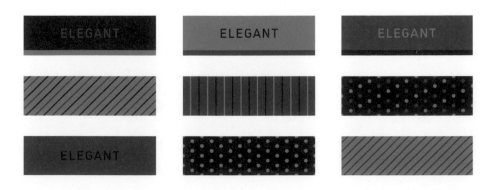

整個版面均選用裸色系，演繹出柔美脫俗的氣息。

COLOR BALANCE

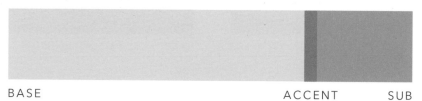

BASE ACCENT SUB

牛角米白		復古鮭魚色		法式洛可可	
C 8	R 238	C 0	R 195	C 0	R 231
M 12	G 226	M 30	G 156	M 35	G 176
Y 18	B 211	Y 30	B 137	Y 29	B 159
K 0		K 30		K 10	
#eee2d3		#c39c89		#e7b09f	

COLOR BALANCE

BASE　　　　　　　　　ACCENT　SUB

COLOR BALANCE

BASE　　　　　　　　　ACCENT　SUB

COLOR PATTERN

ELEGANT

ELEGANT

ELEGANT

ELEGANT

ELEGANT

用金色搭配分量感偏重的色彩，在營造出成熟奢華感的同時不失優雅。

COLOR BALANCE

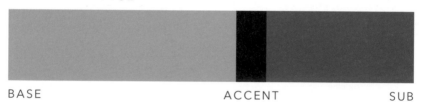

BASE ACCENT SUB

巴黎金			湖底藍			林布蘭茜草色		
C	20	R 212	C	85	R 0	C	35	R 177
M	30	G 181	M	45	G 55	M	75	G 90
Y	60	B 114	Y	45	B 64	Y	55	B 94
K	0		K	65		K	0	

#d4b572 #003740 #b15a5e

COLOR BALANCE

BASE　　　　　　ACCENT　　　SUB

COLOR BALANCE

BASE　　　　　　ACCENT　　　SUB

COLOR PATTERN

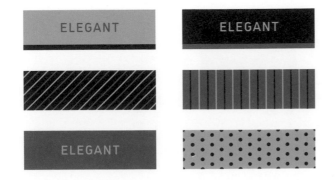

以黑色打造重點的個性設計

用黑色點綴淡雅的裸色，收斂了整體視覺，在維持簡約之餘營造出優雅
洗鍊感。

COLOR BALANCE

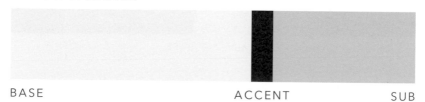

BASE ACCENT SUB

裸膚鮮奶油		低調漆黑		灰水管	
C 0	R 255	C 20	R 26	C 10	R 227
M 5	G 245	M 20	G 11	M 10	G 223
Y 15	B 224	Y 20	B 8	Y 10	B 220
K 0		K 100		K 5	
#fff5e0		#1a0b08		#e3dfdc	

COLOR BALANCE

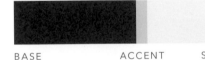

BASE ACCENT SUB

COLOR BALANCE

BASE ACCENT SUB

COLOR PATTERN

豪華 03 │ 閃耀香檳＆珍珠系

運用奢華的香檳色與珍珠色，營造出優雅時髦的氣息，隱約散發宴會般的特別感。

COLOR BALANCE

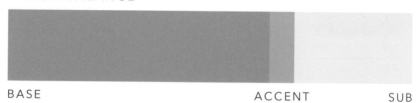

BASE ACCENT SUB

甜點金

C	22	R 209
M	32	G 174
Y	95	B 21
K	0	

#d1ae15

越南米白

C	10	R 231
M	30	G 190
Y	40	B 153
K	0	

#e7be99

杏仁白

C	5	R 245
M	5	G 243
Y	5	B 242
K	0	

#f5f3f2

COLOR BALANCE

BASE ACCENT SUB

COLOR BALANCE

BASE ACCENT SUB

COLOR PATTERN

ELEGANT

ELEGANT

ELEGANT

ELEGANT

瓷器般深沉的配色,能夠醞釀出沉穩溫潤氣息。

COLOR BALANCE

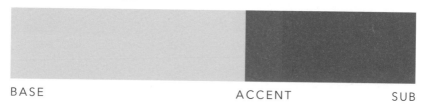

BASE ACCENT SUB

殖民地建築米白		槲寄生綠		古典漆	
C 10	R 234	C 65	R 108	C 40	R 168
M 10	G 228	M 40	G 134	M 60	G 117
Y 20	B 209	Y 80	B 80	Y 50	B 112
K 0		K 0		K 0	
#eae4d1		#6c8650		#a87570	

COLOR BALANCE

BASE ACCENT SUB

COLOR BALANCE

BASE ACCENT SUB

COLOR PATTERN

藝術 02 │ 法國印象派的用色

依印象派畫家筆下的自然色彩搭配而成，雖然三色的色相均異，卻交織出如詩如畫的視覺效果，從豐富色彩與優雅形象中取得巧妙平衡。

COLOR BALANCE

BASE	ACCENT	SUB

比亞里茨藍		基本粉紅		城堡綠	
C 90	R 0	C 0	R 248	C 58	R 102
M 50	G 76	M 29	G 200	M 14	G 155
Y 0	B 134	Y 27	B 178	Y 55	B 118
K 40		K 0		K 18	
#004c86		#f8c8b2		#669b76	

NIGHT ART FESTIVAL
vol.3
IMTRES

OUTDOOR NIGHT FES

HAVE A WONDERFUL NIGHT

9.10 sat · 11 sun

@MASHINO PARK
18:00-23:00

TICKET FREE

EVENT INFO
www.mashinoparkfes.net

TENVEW

SECRET SALE
MEMBER'S ONLY

MAX **80**% OFF

8.5 fri - 7 sun
ONLY 3 DAYS

www.tenvew.com

COLOR BALANCE

BASE ACCENT SUB

COLOR BALANCE

BASE ACCENT SUB

COLOR PATTERN

ELEGANT

ELEGANT

ELEGANT

ELEGANT

偏暗的藍色與強調色之紅，是整體配色的關鍵。這組配色所呈現出的設計，大膽且老練。

COLOR BALANCE

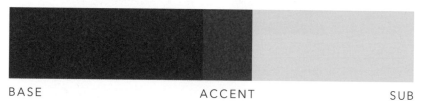

BASE ACCENT SUB

太空藍		蒙德里安紅		強勁黃	
C 80	R 48	C 0	R 230	C 0	R 255
M 70	G 57	M 100	G 0	M 10	G 226
Y 20	B 103	Y 100	B 18	Y 95	B 0
K 40		K 0		K 0	
#303967		#e60012		#ffe200	

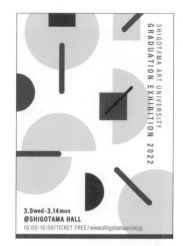

COLOR BALANCE

BASE ACCENT SUB

COLOR BALANCE

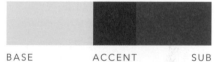

BASE ACCENT SUB

COLOR PATTERN

無論處於何種時代，沉穩色調都能營造出大眾且井然有序的氣息。

COLOR BALANCE

BASE ACCENT SUB

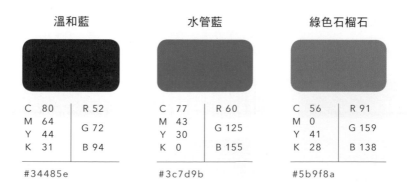

溫和藍		水管藍		綠色石榴石	
C 80	R 52	C 77	R 60	C 56	R 91
M 64	G 72	M 43	G 125	M 0	G 159
Y 44	B 94	Y 30	B 155	Y 41	B 138
K 31		K 0		K 28	
#34485e		#3c7d9b		#5b9f8a	

COLOR BALANCE

BASE — ACCENT — SUB

COLOR BALANCE

BASE — ACCENT — SUB

COLOR PATTERN

ELEGANT ELEGANT ELEGANT

ELEGANT

ELEGANT

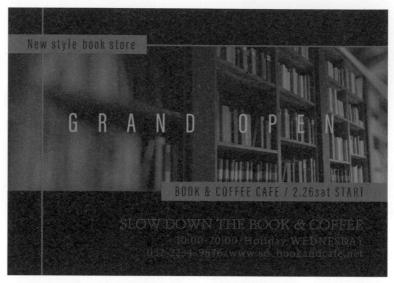

令人聯想到圖書館的沉穩褐色，醞釀出懷舊古典的形象。

COLOR BALANCE

BASE ACCENT SUB

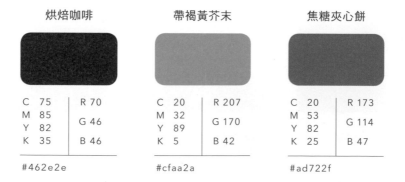

烘焙咖啡	帶褐黃芥末	焦糖夾心餅

C 75	R 70	C 20	R 207	C 20	R 173
M 85	G 46	M 32	G 170	M 53	G 114
Y 82	B 46	Y 89	B 42	Y 82	B 47
K 35		K 5		K 25	

#462e2e #cfaa2a #ad722f

COLOR BALANCE

BASE ACCENT SUB

COLOR BALANCE

BASE ACCENT SUB

COLOR PATTERN

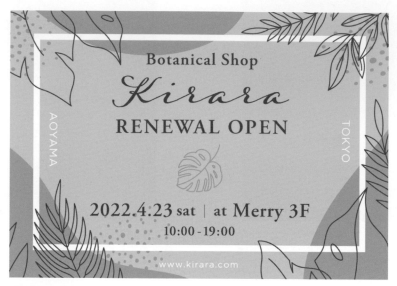

藉由略帶暗沉的色調，詮釋大人的洗鍊形象。色調均一，則有助於演繹
沉穩氣氛。

COLOR BALANCE

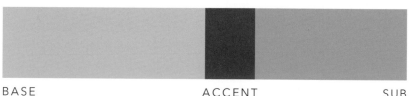

BASE ACCENT SUB

煙燻紫		晦暗紫		深湖綠	
C 16	R 219	C 53	R 127	C 38	R 172
M 22	G 203	M 72	G 80	M 27	G 176
Y 18	B 199	Y 33	B 114	Y 32	B 168
K 0		K 15		K 0	
#dbcbc7		#7f5072		#acb0a8	

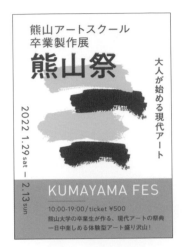

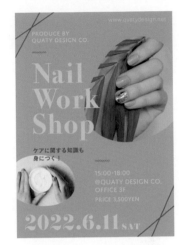

COLOR BALANCE

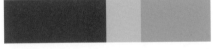

BASE ACCENT SUB

COLOR BALANCE

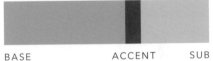

BASE ACCENT SUB

COLOR PATTERN

CHAPTER 4

MODERN

充滿現代感的時髦氣息

散發知性氣息的無彩色，搭配複數冷色系的深色調，
勾勒出的氣氛明亮又脫俗。
能夠在想設計簡約冷冽氛圍時派上用場。

冷冽金屬風

洗鍊的極簡風

微甜的優雅米色

都會男子的現代時尚

成熟的自然女孩風

簡約 01 │ 冷冽金屬風

對比度強烈的冷色系略帶金屬感,形塑出強烈的時尚氣息。

COLOR BALANCE

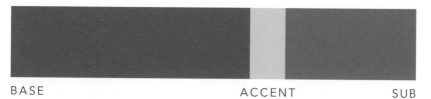

BASE ACCENT SUB

	工業灰			夜晚紫			油漆藍	
C	70	R 99	C	20	R 210	C	75	R 75
M	60	G 103	M	15	G 213	M	45	G 122
Y	55	B 107	Y	0	B 236	Y	50	B 124
K	0		K	0		K	0	
#63676b			#d2d5ec			#4b7a7c		

122

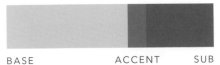

COLOR BALANCE

BASE ACCENT SUB

COLOR BALANCE

BASE ACCENT SUB

COLOR PATTERN

MODERN

MODERN

MODERN

MODERN

簡約 02 ｜ 洗鍊的極簡風

簡約敏銳的配色，明暗清晰的視覺效果，展現出冷硬氛圍。

COLOR BALANCE

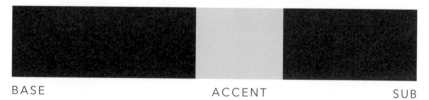

BASE　　　　　　　　　　　ACCENT　　　　　　　　　　SUB

寒鴉		隆河		拜占庭藍	
C 30	R 21	C 18	R 206	C 100	R 0
M 30	G 2	M 0	G 226	M 80	G 33
Y 30		Y 10	B 223	Y 50	G 33
K 100	B 1	K 8		K 55	B 59
#150201		#cee2df		#00213b	

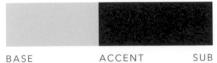

COLOR BALANCE

BASE ACCENT SUB

COLOR BALANCE

BASE ACCENT SUB

COLOR PATTERN

脫俗感 01 | 微甜的優雅米色

以米色搭配出優雅質感的設計，散發出甜美奢華氣息。

COLOR BALANCE

BASE ACCENT SUB

淑女玫瑰	稻草	牡蠣米白

C 21	R 203	C 19	R 215	C 4	R 248
M 58	G 127	M 29	G 182	M 7	G 236
Y 54	B 105	Y 83	B 61	Y 33	B 186
K 2		K 0		K 0	

#cb7f69 #d7b63d #f8ecba

COLOR BALANCE

BASE　　　　　　ACCENT　　　　　SUB

COLOR BALANCE

BASE　　　　　　ACCENT　　　　　SUB

COLOR PATTERN

脫俗感 02 | 都會男子的現代時尚

隨興又POP的配色,讓人聯想到時髦男子的形象,能夠演繹出具潮流感的休閒氛圍。

COLOR BALANCE

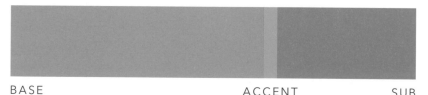

BASE ACCENT SUB

粉彩筆粉紅		鄉村藍		化學綠	
C 0	R 242	C 66	R 57	C 88	R 0
M 48	G 161	M 0	G 188	M 0	G 164
Y 22	B 166	Y 12	B 221	Y 66	B 121
K 0		K 0		K 0	
#f2a1a6		#39bcdd		#00a479	

COLOR BALANCE

BASE ACCENT SUB

COLOR BALANCE

BASE ACCENT SUB

COLOR PATTERN

脫俗感 03 │ **成熟的自然女孩風**

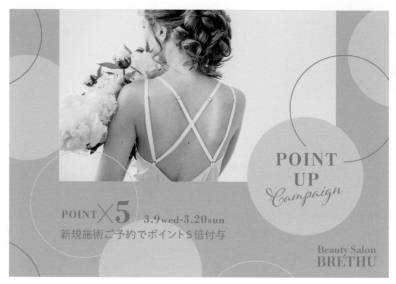

不喜歡「甜美可愛」的話，就運用帶有煙燻感的粉紅色，打造出不會過甜的適度可愛。

COLOR BALANCE

BASE ACCENT SUB

煙燻粉紅		煙燻金		煙燻灰	
C 8	R 234	C 8	R 193	C 4	R 236
M 28	G 197	M 26	G 163	M 8	G 228
Y 25	B 182	Y 42	B 125	Y 7	B 225
K 0		K 26		K 7	
#eac5b6		#c1a37d		#ece4e1	

COLOR BALANCE

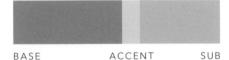

BASE ACCENT SUB

COLOR BALANCE

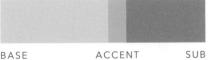

BASE ACCENT SUB

COLOR PATTERN

MODERN MODERN MODERN

MODERN

SEASON

展現四季更迭的配色

這邊要介紹的配色，
能夠聯想到各季節的花草、節日、春夏秋冬等。
包括柔和的淡色調、熱鬧的原色等
各有不同季節感的豐富配色。

藉春天色系讓心情飛揚

令人心動的少女粉紅

甜蜜的粉嫩春色

暢快的夏季色系

夢幻的冰淇淋色

熱鬧的夏季祭典色

略帶時髦感的偏亮秋色

微苦的秋色古典風

充滿派對氣氛的萬聖節魔法

洗鍊的聖誕節色彩

白銀的Gold＆Cool

少女風的情人節色調

藉春天色系讓心情飛揚

想用配色表現出春櫻等花卉盛開的模樣時，可以選用這種極富春天感，連心情都會隨之明朗的配色。

COLOR BALANCE

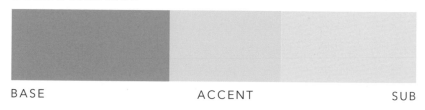

BASE · ACCENT · SUB

粉撲粉紅	嫩芽綠	染井吉野櫻
C 0 / R 243	C 18 / R 221	C 0 / R 252
M 45 / G 167	M 0 / G 230	M 13 / G 233
Y 20 / B 172	Y 62 / B 123	Y 3 / B 237
K 0	K 0	K 0
#f3a7ac	#dde67b	#fce9ed

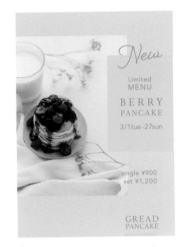

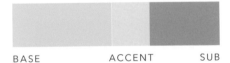

COLOR BALANCE

BASE ACCENT SUB

COLOR BALANCE

BASE ACCENT SUB

COLOR PATTERN

SEASON

著重於女性氣息的表現，用粉紅展現出春日氛圍，整頓出少女可愛風。

COLOR BALANCE

BASE ACCENT SUB

女人味粉紅		春天粉紅		新色彩粉紅	
C 0	R 252	C 0	R 246	C 0	R 239
M 12	G 235	M 34	G 192	M 59	G 136
Y 3	B 239	Y 5	B 209	Y 26	B 147
K 0		K 0		K 0	
#fcebef		#f6c0d1		#ef8893	

SEASON

COLOR BALANCE

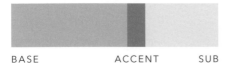

BASE　　　　　　　ACCENT　　　SUB

COLOR BALANCE

BASE　　　　　　　ACCENT　　　SUB

COLOR PATTERN

SEASON

SEASON

SEASON

SEASON

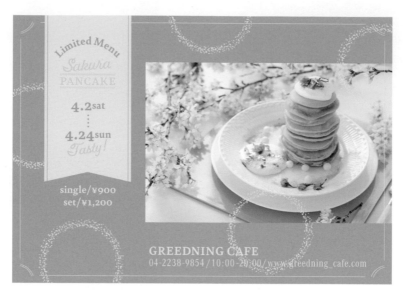

藉柔和的粉嫩色調,展現出春日的朝氣,演繹鬆軟的氛圍。

COLOR BALANCE

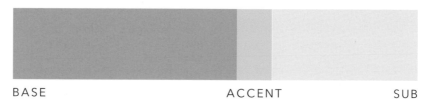

BASE　　　　　　　　　　　　　　ACCENT　　　　　　SUB

瑪莉蘿絲粉	湖水綠	陽光米白

C	0	R 245	C	30	R 189	C	0	R 254
M	38	G 181	M	0	G 225	M	9	G 238
Y	28	B 167	Y	18	B 218	Y	15	B 220
K	0		K	0		K	0	

#f5b5a7　　　　　　　#bde1da　　　　　　　#feeedc

COLOR BALANCE

BASE ACCENT SUB

COLOR BALANCE

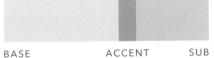

BASE ACCENT SUB

COLOR PATTERN

| # 暢快的夏季色系

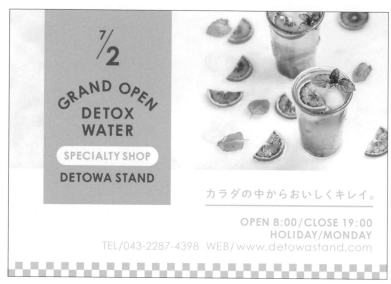

清涼的藍色與健康的黃色，讓人聯想到夏日裡的透沁涼。

COLOR BALANCE

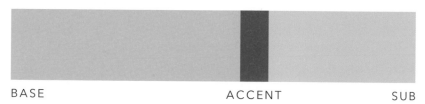

BASE　　　　　　　　　　　　ACCENT　　　　　　　　　SUB

布丁黃	羅馬尼亞藍	夏日藍天

C 0	R 253		C 100	R 0		C 40	R 159
M 20	G 208		M 50	G 104		M 0	G 217
Y 100	B 0		Y 0	B 183		Y 0	B 246
K 0			K 0			K 0	B 246

#fdd000　　　　　　#0068b7　　　　　　#9fd9f6

COLOR BALANCE

COLOR BALANCE

BASE ACCENT SUB

BASE ACCENT SUB

COLOR PATTERN

夏 02 │ 夢幻的冰淇淋色

GROMERY
ICE
CREAM

SHOP INFO
10:00-20:00/Holiday MONDAY
032-2234-5876/www.gromeryice.jp

讓人聯想到繽紛冰淇淋的配色，能夠打造出妝點夏季的可愛氣息。

COLOR BALANCE

BASE ACCENT SUB

丹麥麵包粉紅		夏日黃		尼斯藍天	
C 0	R 246	C 0	R 255	C 55	R 116
M 36	G 186	M 10	G 229	M 15	G 181
Y 23	B 178	Y 65	B 109	Y 0	B 228
K 0		K 0		K 0	
#f6bab2		#ffe56d		#74b5e4	

COLOR BALANCE

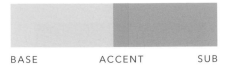

BASE ACCENT SUB

COLOR BALANCE

BASE ACCENT SUB

COLOR PATTERN

熱鬧的夏季祭典色

以燈籠的燈光搭配金魚，猶如讓人聯想到蘋果糖、浴衣等的配色，充分展現出夏日祭典的熱鬧。

COLOR BALANCE

BASE ACCENT SUB

義大利麵黃		日落地平線紅		立式划槳藍	
C 3	R 252	C 0	R 232	C 100	R 0
M 0	G 247	M 90	G 56	M 40	G 76
Y 40	B 176	Y 100	B 13	Y 0	B 131
K 0		K 0		K 47	
#fcf7b0		#e8380d		#004c83	

COLOR BALANCE

BASE ACCENT SUB

COLOR BALANCE

BASE ACCENT SUB

COLOR PATTERN

| # 略帶時髦感的偏亮秋色

楓葉般的溫暖配色，這裡選擇偏亮的色彩，能夠避免氣氛過於沉重，增添一絲脫俗氣息。

COLOR BALANCE

BASE ACCENT SUB

雙環菇橙			濃郁奶			歐式麵包		
C	0	R 240	C	0	R 254	C	30	R 188
M	60	G 131	M	10	G 235	M	65	G 110
Y	90	B 30	Y	30	B 190	Y	90	B 46
K	0		K	0		K	0	
#f0831e			#feebbe			#bc6e2e		

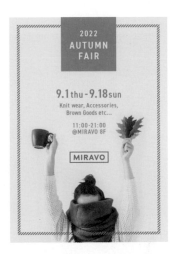

COLOR BALANCE

BASE ACCENT SUB

COLOR BALANCE

BASE ACCENT SUB

COLOR PATTERN

秋 02 ｜ 微苦的秋色古典風

深沉微苦的配色，散發出晚秋的氣息，很適合拒絕甜美的成熟設計。

COLOR BALANCE

BASE	ACCENT	SUB

秋葉

C	50	R	124
M	90	G	46
Y	100	B	30
K	25		

#7c2e1e

卡其色的牆

C	34	R	177
M	38	G	153
Y	65	B	98
K	5		

#b19962

森林深處

C	85	R	42
M	65	G	71
Y	70	B	67
K	30		

#2a4743

SEASON

COLOR BALANCE

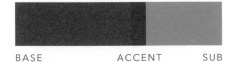

BASE ACCENT SUB

COLOR BALANCE

BASE ACCENT SUB

COLOR PATTERN

| # 充滿派對氣氛的萬聖節魔法

用魔法的紫色、有毒似的綠色、南瓜般的橙色交織出萬聖節氣氛！

COLOR BALANCE

BASE ACCENT SUB

海賊紫		氣球綠		南瓜橙	
C 75	R 96	C 25	R 194	C 0	R 241
M 100	G 25	M 0	G 206	M 55	G 141
Y 0	B 134	Y 100	B 0	Y 100	B 0
K 0		K 10		K 0	
#601986		#c2ce00		#f18d00	

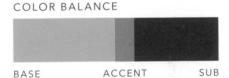

COLOR BALANCE

BASE　　　　　ACCENT　　　　SUB

COLOR BALANCE

BASE　　　　　ACCENT　　　　SUB

COLOR PATTERN

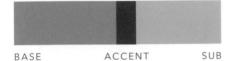

金、紅、綠是聖誕節的經典配色，選擇偏亮的金色能夠增添時髦感。

COLOR BALANCE

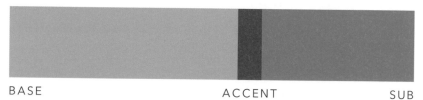

BASE ACCENT SUB

假日金		閃耀紅		高貴冷杉	
C 9	R 220	C 0	R 219	C 75	R 71
M 19	G 197	M 88	G 58	M 35	G 134
Y 46	B 140	Y 100	B 9	Y 78	B 87
K 10		K 9		K 0	
#dcc58c		#db3a09		#478657	

COLOR BALANCE

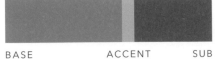

BASE　　　　　　　ACCENT　　　　SUB

COLOR BALANCE

BASE　　　　　　　ACCENT　　　　SUB

COLOR PATTERN

SEASON

SEASON

SEASON

SEASON

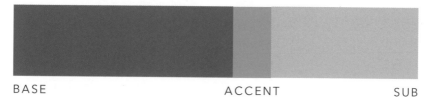

用無彩色的灰色與爽朗的藍色，交織出冬季氣息。

COLOR BALANCE

BASE	ACCENT	SUB

普魯士藍

C	55	R	79
M	12	G	133
Y	0	B	166
K	40		

#4f85a6

矢車菊藍

C	55	R	121
M	25	G	167
Y	0	B	217
K	0		

#79a7d9

優質灰

C	3	R	216
M	0	G	219
Y	3	B	217
K	20		

#d8dbd9

COLOR BALANCE

BASE ACCENT SUB

COLOR BALANCE

BASE ACCENT SUB

COLOR PATTERN

冬 03 | 少女風的情人節色調

用巧克力般的褐色與討喜的粉紅，搭配出甜美的氣息，炒熱溫暖的過節心情。

COLOR BALANCE

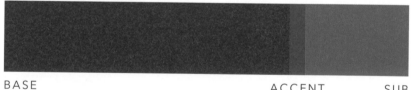

BASE　　　　　　　　　　　　　　　ACCENT　　SUB

核桃褐		高跟鞋粉紅		烤布蕾褐	
C 55	R 139	C 0	R 229	C 0	R 206
M 100	G 39	M 100	G 0	M 65	G 104
Y 100	Y 100	Y 25	B 106	Y 65	B 69
K 0	B 43	K 0		K 20	
#8b272b		#e5006a		#ce6845	

COLOR BALANCE

BASE ACCENT SUB

COLOR BALANCE

BASE ACCENT SUB

COLOR PATTERN

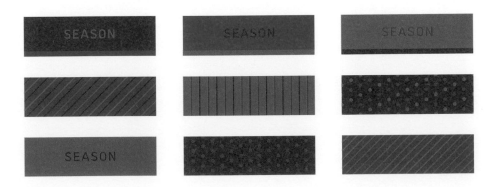

CHAPTER 6

JAPAN

從色彩中誕生的和風情

讓人聯想到工藝品的優雅金色、
象徵日式風情的櫻花色、鳥居似的朱紅色等，
都是能夠表現出日本之美與和風的配色。
與和式圖紋可謂最佳搭檔。

鬆軟溫柔的櫻花粉

京都的可愛貴氣色

以朱色打造艷麗日本

日本工藝色

漆黑與金

新年的吉祥色

純粹日本

活用藍色的時尚和風

偏亮復古色打造的和風時尚

| **鬆軟溫柔的櫻花粉**

柔美的櫻花色，讓人聯想到春日朝氣，勾勒出柔和的畫面。

COLOR BALANCE

BASE ACCENT SUB

慈母粉紅	皇后米白	奏鳴曲粉紅

C	0	R 249	C	4	R 247	C	0	R 244
M	23	G 214	M	5	G 243	M	43	G 170
Y	3	B 226	Y	8	B 236	Y	33	B 154
K	0		K	0		K	0	

#f9d6e2 #f7f3ec #f4aa9a

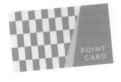

COLOR BALANCE

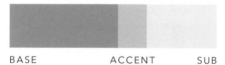

BASE　　　　　　ACCENT　　　　SUB

COLOR BALANCE

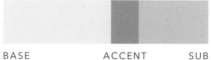

BASE　　　　　　ACCENT　　　　SUB

COLOR PATTERN

華麗 02 │ 京都的可愛貴氣色

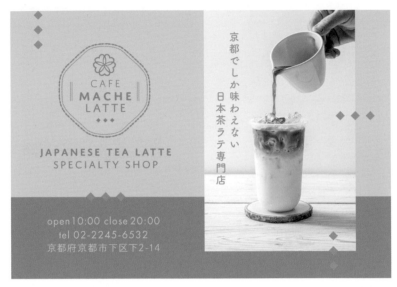

沉穩卻不失優雅開朗的形象，是奢華的京風配色，讓人聯想到可愛的和
菓子。

COLOR BALANCE

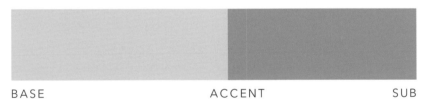

BASE ACCENT SUB

冰淇淋色		外郎糕粉紅		日本茶	
C 5	R 243	C 5	R 232	C 38	R 174
M 15	G 222	M 41	G 170	M 28	G 172
Y 30	B 185	Y 27	B 163	Y 58	B 120
K 0		K 3		K 0	
#f3deb9		#e8aaa3		#aeac78	

JAPAN

COLOR BALANCE

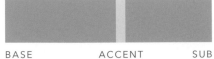

BASE ACCENT SUB

COLOR BALANCE

BASE ACCENT SUB

COLOR PATTERN

華麗 03 │ 以朱色打造艷麗日本

如神社鳥居的鮮豔朱紅色，營造出非常日本的風情與視覺衝擊力。

COLOR BALANCE

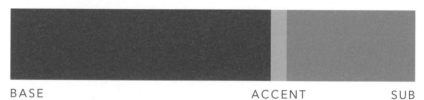

BASE ACCENT SUB

日本紅	晦暗天空	薑黃
C 0　　R 233	C 20　　R 183	C 17　　R 193
M 85　　G 71	M 0　　G 205	M 25　　G 168
Y 100　　B 9	Y 0　　B 218	Y 67　　B 88
K 0	K 20	K 18
#e94709	#b7cdda	#c1a858

COLOR BALANCE

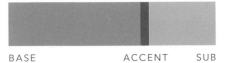

BASE ACCENT SUB

COLOR BALANCE

BASE ACCENT SUB

COLOR PATTERN

靈感源自於漆、金箔等日本工藝品的配色，很適合用在想演繹出高尚和風時。

COLOR BALANCE

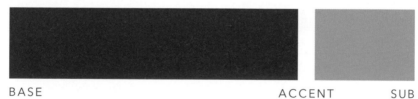

BASE ACCENT SUB

漆紅		美人白		黃芥末金	
C 33	R 179	C 0	R 255	C 11	R 214
M 98	G 36	M 0	G 253	M 22	G 184
Y 98	B 37	Y 17	B 225	Y 77	B 69
K 0		K 0		K 12	
#b32425		#fffde1		#d6b845	

COLOR BALANCE

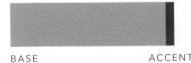

BASE

ACCENT SUB

COLOR BALANCE

BASE

ACCENT SUB

COLOR PATTERN

傳統 02 │ 漆黑與金

活用日本傳統漆器主色，以漆黑與偏暗的金色，勾勒出冷冽優質的氛圍，非常適合用在想醞釀出高級感的設計時。

COLOR BALANCE

BASE ACCENT SUB

漆黑	成熟紅	優雅金

C 76	R 21	C 30	R 154	C 51	R 145
M 73	G 12	M 100	G 17	M 52	G 124
Y 62	B 21	Y 100	B 23	Y 75	B 80
K 80		K 25		K 0	

#150c15 #9a1117 #917c50

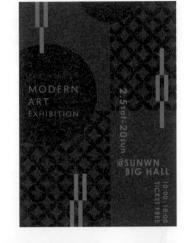

COLOR BALANCE

BASE ACCENT SUB

COLOR BALANCE

BASE ACCENT SUB

COLOR PATTERN

用紅白金表現出喜氣洋洋的新年，這種配色與日式插圖能夠相得益彰。

COLOR BALANCE

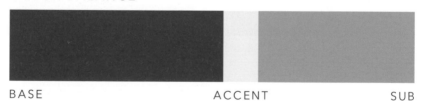

BASE　　　　　　　　　　　　ACCENT　　　　　　　　SUB

火焰紅	Shogun珍珠白	辛夷黃

C	5	R 224		C	4	R 247		C	15	R 222
M	95	G 38		M	5	G 243		M	33	G 178
Y	100	B 19		Y	10	B 233		Y	73	B 83
K	0			K	0			K	0	

#e02613　　　　　　#f7f3e9　　　　　　#deb253

COLOR BALANCE

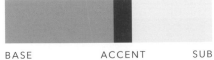

BASE ACCENT SUB

COLOR BALANCE

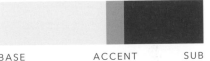

BASE ACCENT SUB

COLOR PATTERN

沉穩 01 │ 純粹日本

均選用彩度偏低的冷色系，讓色彩間彼此輝映，交織出沉穩純粹的形象。

COLOR BALANCE

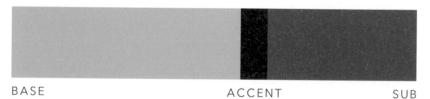

BASE ACCENT SUB

莫蘭迪灰	貼布藍	比利時屋頂

C	32	R	185	C	100	R	26	C	75	R	75
M	15	G	201	M	100	G	39	M	55	G	98
Y	20	B	201	Y	60	B	75	Y	70	B	81
K	0			K	15			K	15		

#b9c9c9 #1a274b #4b6251

COLOR BALANCE

BASE ACCENT SUB

COLOR BALANCE

BASE ACCENT SUB

COLOR PATTERN

沉穩 02 │ 活用藍色的時尚和風

畫龍點睛的鮮豔藍色，不僅能夠形塑有型氣息，還勾勒出飽滿的日本風情。

COLOR BALANCE

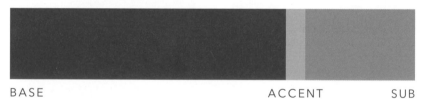

BASE ACCENT SUB

琉璃藍		少女粉紅		墨黑	
C 100	R 0	C 0	R 247	C 0	R 170
M 65	G 84	M 35	G 187	M 0	G 171
Y 0	B 167	Y 33	B 162	Y 0	B 171
K 0		K 0		K 45	
#0054a7		#f7bba2		#aaabab	

COLOR BALANCE

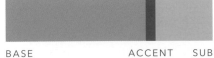

BASE　　　　　　ACCENT　SUB

COLOR BALANCE

BASE　　　　　　ACCENT　SUB

COLOR PATTERN

沉穩 03 │ 偏亮復古色打造的和風時尚

WEDDING PHOTO PLAN
LOCATION PHOTO PLAN / ¥100,000
STUDIO PHOTO PLAN / ¥60,000
set / 和装・着付け・ヘアメイク・撮影データ

KEREAD WEDDING PHOTO STUDIO

用帶有灰樸質感的偏亮色彩,交織出雅致沉穩的和風,再搭配和式花紋
更是提升了整體格調。

COLOR BALANCE

BASE ACCENT SUB

經典米白		帝王綠		淑女紅	
C 12	R 230	C 72	R 86	C 0	R 235
M 12	G 223	M 44	G 121	M 78	G 90
Y 22	B 203	Y 85	B 71	Y 98	B 9
K 0		K 5		K 0	
#e6dfcb		#567947		#eb5a09	

COLOR BALANCE

BASE ACCENT SUB

COLOR BALANCE

BASE ACCENT SUB

COLOR PATTERN

OVERSEAS

洋溢異國風情的色彩

想要感受海外文化與獨特配色法時即可參考本章。

一起挑戰充滿異國風情的用色法，以及獨特奇妙的世界觀吧。

象徵舒適生活的北歐配色

美國西海岸的海灘色

高尚的巴黎人

異國風波西米亞

強而有力的亞洲異國風

非洲蠟染

神祕馬戲團

可愛原宿系

外國 01 ｜ 象徵舒適生活的北歐配色

明亮鮮豔的配色，讓人聯想到北歐織物與布置。

COLOR BALANCE

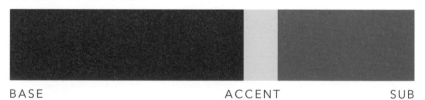

BASE ACCENT SUB

礦藍鐵		冰淇淋藍		柳橙茶	
C 90	R 37	C 30	R 187	C 12	R 218
M 75	G 70	M 0	G 227	M 70	G 106
Y 30	B 120	Y 3	B 245	Y 80	B 56
K 10		K 0		K 0	
#254678		#bbe3f5		#da6a38	

COLOR BALANCE

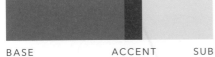

BASE ACCENT SUB

COLOR BALANCE

BASE ACCENT SUB

COLOR PATTERN

外國 02 │ 美國西海岸的海灘色

展現海灘形象的自然配色，三色均帶有灰色調，能夠演繹出溫柔氣息。

COLOR BALANCE

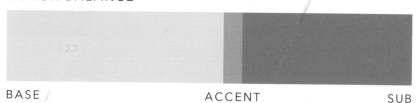

BASE　　　　　　　　　　　ACCENT　　　　　　　　SUB

淺雲朵灰		大氣黃		鯊魚藍	
C 11	R 232	C 26	R 201	C 54	R 118
M 6	G 235	M 22	G 190	M 22	G 161
Y 10	B 231	Y 62	B 114	Y 17	B 184
K 0		K 0		K 10	
#e8ebe7		#c9be72		#76a1b8	

COLOR BALANCE

BASE　　　　ACCENT　　SUB

COLOR BALANCE

BASE　　　　ACCENT　　SUB

COLOR PATTERN

OVERSEAS

OVERSEAS

OVERSEAS

OVERSEAS

外國 03 | 高尚的巴黎人

略帶黯沉的用色，能夠聯想到巴黎歷史與跳蚤市場的骨董雜貨等，營造出精緻優雅的形象。

COLOR BALANCE

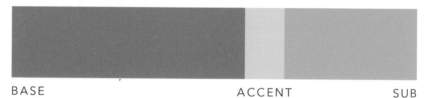

BASE ACCENT SUB

柔和巧克力

C	34	R 170
M	36	G 153
Y	40	B 138
K	10	

#aa998a

奶茶

C	10	R 234
M	13	G 223
Y	22	B 202
K	0	

#eadfca

綠松石

C	42	R 158
M	11	G 195
Y	27	B 188
K	2	

#9ec3bc

HAVE A GOOD DAY
MORNING MENU

クロワッサンセット／¥680
サンドイッチセット／¥780
トーストセット／¥580

スープ・サラダ・ドリンク付き

GROWIN CAFE

for women
Fashion Magazine
SAMEDY

3 March

TOPIC
パリジェンヌに聞く春のイチオシ

COLOR BALANCE

BASE ACCENT SUB

COLOR BALANCE

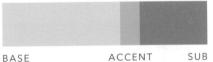

BASE ACCENT SUB

COLOR PATTERN

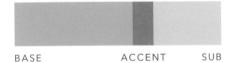

旅行 01 │ **異國風波西米亞**

洋溢民族風情的鮮豔配色，形塑出猶如民族服裝的異國情調。

COLOR BALANCE

BASE | ACCENT | SUB

藍松石

C	68	R	53
M	5	G	181
Y	16	B	210
K	0		

#35b5d2

女王香瓜

C	0	R	254
M	18	G	213
Y	85	B	43
K	0		

#fed52b

玫瑰粉

C	0	R	244
M	42	G	172
Y	38	B	146
K	0		

#f4ac92

COLOR BALANCE

BASE　　　　　　ACCENT　　　SUB

COLOR BALANCE

BASE　　　　　　　　ACCENT　　　SUB

COLOR PATTERN

用鮮豔的三色交織出亞洲獨特的氣氛——紛亂卻充滿能量，有助於打造出強勁有力的異國風設計。

COLOR BALANCE

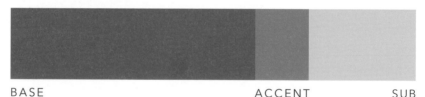

BASE ACCENT SUB

戰鬥紅		祖母綠		梨子黃	
C 0	R 234	C 80	R 25	C 5	R 246
M 80	G 85	M 30	G 139	M 15	G 214
Y 90	B 32	Y 50	B 134	Y 90	B 15
K 0		K 0		K 0	
#ea5520		#198b86		#f6d60f	

COLOR BALANCE

BASE　　　　　　　ACCENT　　SUB

COLOR BALANCE

BASE　　　　　　　ACCENT　　SUB

COLOR PATTERN

旅行 03 ｜ 非洲蠟染

充滿動態感的配色，營造出猶如非洲印花布的躍動視覺效果。非洲風配色的一大特徵，就是令人聯想到大地與植物的配色。

COLOR BALANCE

BASE ACCENT SUB

小行星紅		原力綠		杏黃	
C 5	R 159	C 80	R 13	C 0	R 231
M 100	G 0	M 20	G 149	M 40	G 161
Y 60	B 45	Y 80	B 90	Y 100	B 0
K 40		K 0		K 10	
#9f002d		#0d955a		#e7a100	

COLOR BALANCE

BASE ACCENT SUB

COLOR BALANCE

BASE ACCENT SUB

COLOR PATTERN

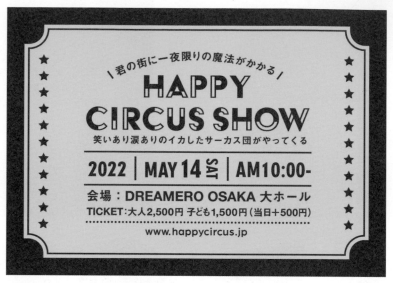

藍色與紅色猶如馬戲團帳篷與簾幕，黃色則如同聚光燈。大膽的配色很適合用來表現外國馬戲團般的雀躍與驚奇。

COLOR BALANCE

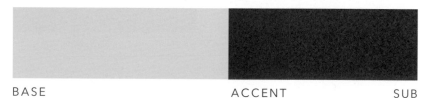

BASE ACCENT SUB

砂槌黃		憂鬱藍		濃郁紅	
C 0	R 254	C 100	R 0	C 0	R 173
M 15	G 221	M 45	G 63	M 100	G 0
Y 65	B 107	Y 15	B 103	Y 100	B 3
K 0		K 55		K 35	
#fedd6b		#003f67		#ad0003	

COLOR BALANCE

BASE ACCENT SUB

COLOR BALANCE

BASE ACCENT SUB

COLOR PATTERN

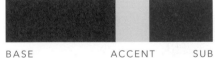

不可思議 02 │ # 可愛原宿系

極富個性的出奇配色，能夠展現出POP效果和可愛時尚原宿系風。

COLOR BALANCE

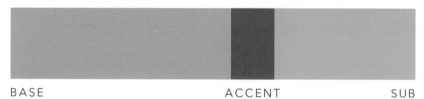

BASE ACCENT SUB

甜美粉紅	藍花楹藍	塑膠泳池綠
C 0 R 245	C 82 R 46	C 65 R 74
M 38 G 184	M 55 G 105	M 0 G 188
Y 5 B 204	Y 0 B 179	Y 32 B 185
K 0	K 0	K 0
#f5b8cc	#2e69b3	#4abcb9

COLOR BALANCE

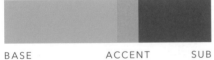

BASE ACCENT SUB

COLOR BALANCE

BASE ACCENT SUB

COLOR PATTERN

OVERSEAS

OVERSEAS

OVERSEAS

OVERSEAS

SERVICE

服務業的配色

這裡要介紹各種適合服務業的配色，
包括散發科技與潔淨感的冷色系、
適合宣傳用的鮮豔色調等。

冷調商務藍

傳遞訊息的宣傳色

洋溢清潔感的服務業

藉高科技色聰明定調

近未來的網路世界

新懷舊咖啡廳

南國熱帶渡假村

醒目的特價訊息！

想要打造知性商務的形象時，就統一選用冷色系。

COLOR BALANCE

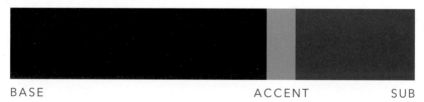

BASE　　　　　　　　　　　　ACCENT　　　　　SUB

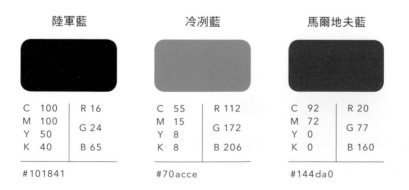

陸軍藍	冷冽藍	馬爾地夫藍

C	100	R 16	C	55	R 112	C	92	R 20
M	100	G 24	M	15	G 172	M	72	G 77
Y	50	B 65	Y	8	B 206	Y	0	B 160
K	40		K	8		K	0	

#101841	#70acce	#144da0

COLOR BALANCE

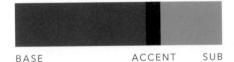

BASE　　　　　　　　　　ACCENT　　SUB

COLOR BALANCE

BASE　　　　　　　　　　ACCENT　　SUB

COLOR PATTERN

表現出知性有型的氛圍之餘，又展現柔和親民的配色。強調色選擇接近橙色的紅，能夠打造出層次感與強調對比。

COLOR BALANCE

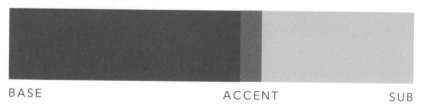

BASE ACCENT SUB

雲霧灰	洛基紅	老鼠灰
C 10 R 104	C 0 R 238	C 21 R 210
M 10 G 102	M 63 G 125	M 9 G 221
Y 0 B 108	Y 66 B 80	Y 12 B 222
K 70	K 0	K 0
#68666c	#ee7d50	#d2ddde

COLOR BALANCE

BASE ACCENT SUB

COLOR BALANCE

BASE ACCENT SUB

COLOR PATTERN

商務 03 ｜ 洋溢清潔感的服務業

柔和純淨的冷色系，很適合表現清潔感與服務業的氛圍。

COLOR BALANCE

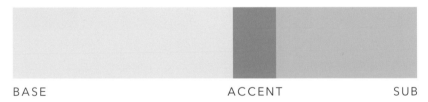

BASE ACCENT SUB

清涼冰淇淋	藍河	萵苣綠

C	20	R 212	C	61	R 99
M	0	G 236	M	22	G 166
Y	10	B 234	Y	0	B 219
K	0		K	0	

清涼冰淇淋
C	20	R	212
M	0	G	236
Y	10	B	234
K	0		

#d4ecea

藍河
C	61	R	99
M	22	G	166
Y	0	B	219
K	0		

#63a6db

萵苣綠
C	40	R	167
M	0	G	210
Y	54	B	143
K	0		

#a7d28f

COLOR BALANCE

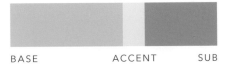

BASE　　　　　　　ACCENT　　　　　SUB

COLOR BALANCE

BASE　　　　　　　ACCENT　　　　　SUB

COLOR PATTERN

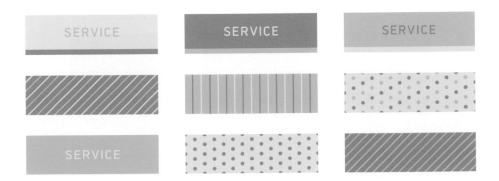

以高彩度的霓虹黃為強調色，很適合搭配現代的高科技形象。

COLOR BALANCE

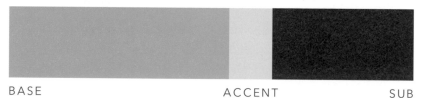

BASE ACCENT SUB

小丑魚藍		
C 60	R 95	
M 0	G 193	
Y 25	B 199	
K 0		
#5fc1c7		

霓虹黃		
C 15	R 230	
M 0	G 229	
Y 95	B 0	
K 0		
#e6e500		

丹寧藍		
C 90	R 29	
M 70	G 71	
Y 45	B 99	
K 20		
#1d4763		

COLOR BALANCE

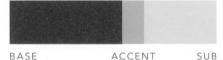

BASE ACCENT SUB

COLOR BALANCE

BASE ACCENT SUB

COLOR PATTERN

高對比度的配色令人印象深刻，背景黑色象徵網路空間，黃色與綠色則猶如螢幕光的顏色與電子迴路。

COLOR BALANCE

BASE ACCENT SUB

東方黑	玩具黃	梨子綠
C 10　R 30 M 10　G 18 Y 10　B 16 K 100	C 0　R 255 M 10　G 226 Y 90　B 0 K 0	C 30　R 195 M 0　G 216 Y 90　B 45 K 0
#1e1210	#ffe200	#c3d82d

COLOR BALANCE

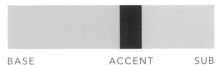

BASE ACCENT SUB

COLOR BALANCE

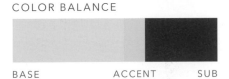

BASE ACCENT SUB

COLOR PATTERN

商店 01 ｜ 新懷舊咖啡廳

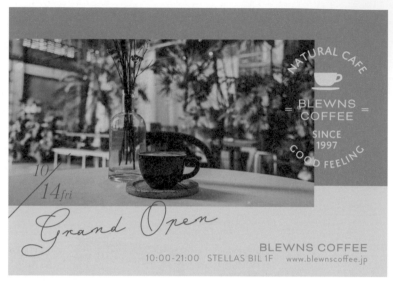

整體略暗沉的配色，能夠演繹出優雅沉穩的形象，令人聯想到古董家具、咖啡廳內裝。

COLOR BALANCE

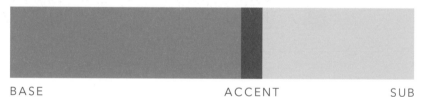

BASE ACCENT SUB

摩卡狗		比利時之牆		河畔	
C 43	R 162	C 45	R 110	C 22	R 207
M 38	G 153	M 43	G 100	M 8	G 222
Y 51	B 127	Y 50	B 87	Y 12	B 223
K 0		K 41		K 0	
#a2997f		#6e6457		#cfdedf	

DESIGN SAMPLE

COLOR BALANCE

BASE ACCENT SUB

COLOR BALANCE

BASE ACCENT SUB

COLOR PATTERN

SERVICE

SERVICE

SERVICE

SERVICE

SERVICE

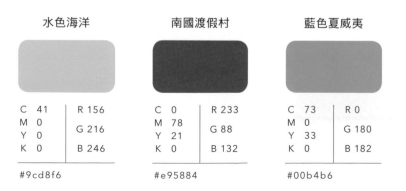

以鮮豔的冷色系為主的配色，讓人聯想到南國海洋與熱帶果汁。鮮豔的粉紅色同樣極富南國風情，成了本設計的一大重點。

COLOR BALANCE

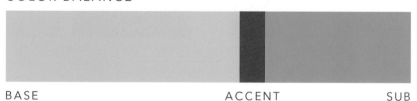

BASE ACCENT SUB

水色海洋		南國渡假村		藍色夏威夷	
C 41	R 156	C 0	R 233	C 73	R 0
M 0	G 216	M 78	G 88	M 0	G 180
Y 0	Y 0	Y 21	G 88	Y 33	G 180
K 0	B 246	K 0	B 132	K 0	B 182
#9cd8f6		#e95884		#00b4b6	

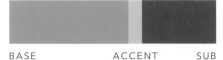

COLOR BALANCE

BASE ACCENT SUB

COLOR BALANCE

BASE ACCENT SUB

COLOR PATTERN

想要吸引人氣時，就選用極富視覺衝擊力的彩度偏高原色。將超POP的鮮豔色彩用在特賣等廣告刊物上，效果會非常吸睛。

COLOR BALANCE

BASE ACCENT SUB

朱頂紅		渡假藍		夏日黃	
C 0	R 232	C 52	R 125	C 0	R 255
M 90	G 56	M 12	G 188	M 10	G 226
Y 90	B 32	Y 0	B 232	Y 89	B 7
K 0		K 0		K 0	
#e83820		#7dbce8		#ffe207	

SERVICE

COLOR BALANCE

BASE · · · · · · · · · · · · · · ACCENT · · · · · · SUB

COLOR BALANCE

BASE · · · · · · · · · · · · · · ACCENT · · · · · · SUB

COLOR PATTERN

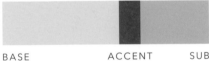

COLOR INDEX

這邊將本書刊載的273種色彩，
分成粉紅色系、紅色系、橙色系、黃色系、米白／褐色／金色系、
綠色系、藍色系、紫色系、白色／灰色／黑色系。
並依CMYK的百分比從低至高排列。

粉紅色系

41色

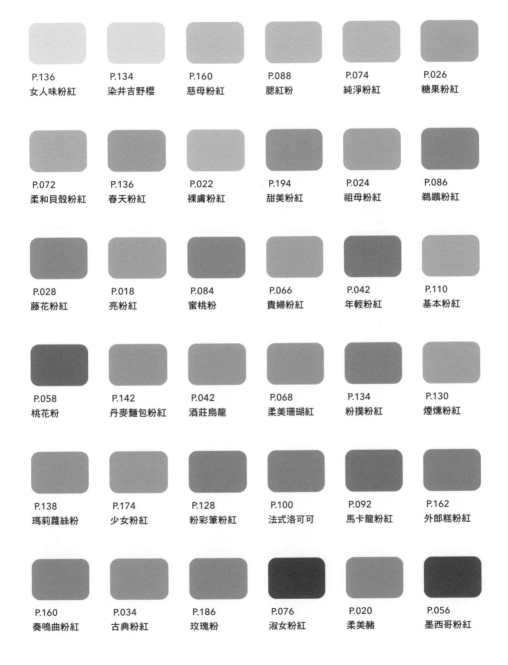

P.136	P.134	P.160	P.088	P.074	P.026
女人味粉紅	染井吉野櫻	慈母粉紅	腮紅粉	純淨粉紅	糖果粉紅
P.072	P.136	P.022	P.194	P.024	P.086
柔和貝殼粉紅	春天粉紅	裸膚粉紅	甜美粉紅	祖母粉紅	鵜鶘粉紅
P.028	P.018	P.084	P.066	P.042	P.110
藤花粉紅	亮粉紅	蜜桃粉	貴婦粉紅	年輕粉紅	基本粉紅
P.058	P.142	P.042	P.068	P.134	P.130
桃花粉	丹麥麵包粉紅	酒莊烏龍	柔美珊瑚紅	粉撲粉紅	煙燻粉紅
P.138	P.174	P.128	P.100	P.092	P.162
瑪莉蘿絲粉	少女粉紅	粉彩筆粉紅	法式洛可可	馬卡龍粉紅	外郎糕粉紅
P.160	P.034	P.186	P.076	P.020	P.056
奏鳴曲粉紅	古典粉紅	玫瑰粉	淑女粉紅	柔美赭	墨西哥粉紅

P.084
聖母粉紅

P.136
新色彩粉紅

P.074
歐爾醬

P.210
南國渡假村

P.156
高跟鞋粉紅

紅色系

20色

P.200
洛基紅

P.188
戰鬥紅

P.082
哈瓦那紅

P.176
淑女紅

P.212
朱頂紅

P.164
日本紅

P.096
火蠑螈

P.070
高更紅

P.144
日落地平線紅

P.152
閃耀紅

P.170
火焰紅

P.112
蒙德里安紅

P.064
懷舊胭脂紅

P.190
小行星紅

P.056
探戈紅

P.080
嶄新歌劇院

P.062
家庭紅

P.166
漆紅

P.192
濃郁紅

P.168
成熟紅

橙色系

9色

P.092
哈密瓜

P.060
黃金芒果

P.070
獨奏橙

P.078
佛羅里達
葡萄柚

P.050
純淨柑橘

P.146
雙環菇橙

P.148
南瓜橙

P.180
柳橙茶

P.038
亮柑橘

黃色系

24色

P.086
香草黃

P.144
義大利麵黃

P.060
黃色櫻桃

P.142
夏日黃

P.192
砂槌黃

P.068
狐狸黃

P.082
蒲公英

P.050
黃朱槿

P.212
夏日黃

P.078
黃花含羞草

P.206
玩具黃

P.058
亞利桑那黃

P.036
薰衣草黃

P.188
女王香瓜

P.112
強勁黃

P.188
梨子黃

P.182
大氣黃

P.204
霓虹黃

P.064	P.140	P.170	P.164	P.126	P.190
三色菫黃	布丁黃	辛夷黃	薑黃	稻草	杏黃

米白／褐色／金色系

48色

P.160	P.104	P.090	P.138	P.018	P.130
皇后米白	裸膚鮮奶油	嬰兒綿羊	陽光米白	美人米白	煙燻灰

P.026	P.020	P.066	P.100	P.146	P.108
鮮奶油粉末	雞蛋象牙	里昂米白	牛角米白	濃郁奶	殖民地建築米白

P.030	P.126	P.184	P.176	P.162	P.038
香草甜品	牡蠣米白	奶茶	經典米白	冰淇淋色	古絲綢

P.032	P.106	P.062	P.032	P.152	P.036
焦糖鮮奶油	越南米白	消光象牙	駱駝米白	假日金	純淨黏土

P.100	P.130	P.102	P.184	P.166	P.208
復古鮭魚色	煙燻金	巴黎金	柔和巧克力	黃芥末金	摩卡狗

P.126
淑女玫瑰

P.066
法式窗簾

P.148
卡其色的牆

P.116
帶褐黃芥末

P.106
甜點金

P.156
烤布蕾褐

P.108
古典漆

P.032
赭黃褐

P.102
林布蘭茜草色

P.168
優雅金

P.208
比利時之牆

P.116
焦糖夾心餅

P.146
歐式麵包

P.098
爵士褐

P.038
牛仔褐

P.156
核桃褐

P.148
秋葉

P.116
烘焙咖啡

綠色系

37色

P.034
絲柔綠

P.052
早安翅膀

P.138
湖水綠

P.072
淡薄荷

P.046
蛋白石柔和綠

P.042
冰島綠

P.020
輕霧莫絲綠

P.022
庭園綠石

P.134
嫩芽綠

P.046
油綠

P.202
萵苣綠

P.194
塑膠泳池綠

P.118
深湖綠

P.076
水中人魚

P.078
薄荷綠松石

P.044
晴王麝香葡萄

P.058
巴士綠

P.206
梨子綠

P.048
嫩葉綠

P.162
日本茶

P.114
綠色石榴石

P.060
蘋果綠

P.150
氣球綠

P.062
復古綠

P.110
城堡綠

P.082
和諧綠

P.036
鈷綠松石

P.128
化學綠

P.188
祖母綠

P.048
元氣雜草

P.190
原力綠

P.108
槲寄生綠

P.152
高貴冷杉

P.070
人造綠

P.176
帝王綠

P.172
比利時屋頂

P.148
森林深處

藍色系

57色

P.080
冰雪酪

P.092
嬰兒藍

P.084
嶄新藍

P.044
鮮奶油藍

P.048
純淨水

P.052
純淨雨

P.202
清涼冰淇淋

P.090
純淨歡呼

P.180
冰淇淋藍

P.026
愛爾蘭藍

P.124
隆河

P.140
夏日藍天

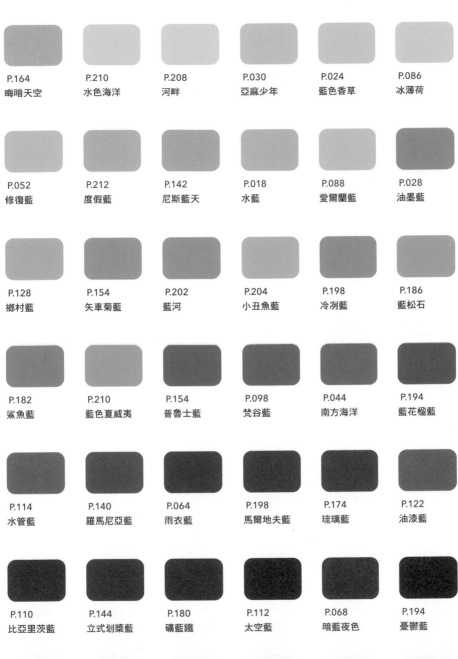

P.164 晦暗天空	P.210 水色海洋	P.208 河畔	P.030 亞麻少年	P.024 藍色香草	P.086 冰薄荷
P.052 修復藍	P.212 度假藍	P.142 尼斯藍天	P.018 水藍	P.088 愛爾蘭藍	P.028 油墨藍
P.128 鄉村藍	P.154 矢車菊藍	P.202 藍河	P.204 小丑魚藍	P.198 冷冽藍	P.186 藍松石
P.182 鯊魚藍	P.210 藍色夏威夷	P.154 普魯士藍	P.098 梵谷藍	P.044 南方海洋	P.194 藍花楹藍
P.114 水管藍	P.140 羅馬尼亞藍	P.064 雨衣藍	P.198 馬爾地夫藍	P.174 琉璃藍	P.122 油漆藍
P.110 比亞里茨藍	P.144 立式划槳藍	P.180 礦藍鐵	P.112 太空藍	P.068 暗藍夜色	P.194 憂鬱藍
P.114 溫和藍	P.080 靛藍海軍	P.204 丹寧藍	P.102 湖底藍	P.040 日本海	P.172 貼布藍

P.098
狩獵之夜

P.124
拜占庭藍

P.198
陸軍藍

紫色系

12色

P.046
牡蠣紫

P.122
夜晚紫

P.090
高貴黏土

P.072
鳶尾花魔術

P.118
煙燻紫

P.024
祖母紫

P.056
墨西哥紫

P.050
蘭花紫

P.076
鮮豔葡萄

P.118
晦暗紫

P.150
海賊紫

P.022
雲霧紫

白色／灰色／黑色系

25色

P.074
白馬色

P.106
杏仁白

P.166
美人白

P.088
美膚白

P.170
Shogun珍珠白

P.154
優質灰

P.182
淺雲朵灰

P.104
灰水管

P.040
暮色灰

P.200
老鼠灰

P.028
奶油黃

P.174
墨黑

P.034
迷霧灰

P.172
莫蘭迪灰

P.096
混凝土灰

P.030
大理石灰

P.184
綠松石

P.200
雲霧灰

P.096
燃燒木炭

P.040
銳利灰

P.206
東方黑

P.104
低調漆黑

P.122
工業灰

P.124
寒鴉

P.168
漆黑

國家圖書館出版品預行編目資料

零基礎配色學：1456 組好感色範例，秒速解決你的
配色困擾！ / ingectar-e 著；黃筱涵譯 . -- 臺北市：
三采文化，2021.8　面；　公分 . -- (創意家；40)
譯自：見てわかる、迷わず決まる配色アイデア 3 色
だけでセンスのいい色
ISBN 978-957-658-519-7(平裝)

1. 色彩學
963　　　　　　　　　　　110003204

◎圖片來源：stock.adobe.com

suncolor
三采文化集團

創意家 40

零基礎配色學

1456 組好感色範例，秒速解決你的配色困擾！

作者｜ingectar-e　　譯者｜黃筱涵

副總編輯｜王曉雯　　主編｜鄭雅芳　　美術主編｜藍秀婷　　封面設計｜李蕙雲　　內頁排版｜郭麗瑜

發行人｜張輝明　　總編輯｜曾雅青　　發行所｜三采文化股份有限公司
地址｜台北市內湖區瑞光路 513 巷 33 號 8 樓
傳訊｜ TEL:8797-1234　FAX:8797-1688　　網址｜ www.suncolor.com.tw
郵政劃撥｜帳號：14319060　戶名：三采文化股份有限公司
初版發行｜2021 年 8 月 27 日　定價｜ NT$450
7 刷｜2023 年 6 月 20 日

MITE WAKARU MAYOWAZU KIMARU HAISHOKU IDEA 3 SHOKU DAKE DE SENSE NO II IRO
Copyright © ingectar-e 2020
Chinese translation rights in complex characters arranged with Impress Corporation
through Japan UNI Agency, Inc., Tokyo